U0106795

中國住宅概說

劉敦楨 著

前　言　　　　　　　　　　　　　　PREFACE

　　中國是一個幅員遼闊、地形與氣候相當複雜的國家。從很早的時候起，某些原始人群在這國土內定居下來，慢慢發展為若干氏族組織。為了適應各地區不同的自然條件和生活需要，他們曾創造過各種不同形式的居住建築。不過在長久的歷史過程中，原來的氏族逐漸進化為部落，再進而為國家形態，其間密切的政治關係、經濟聯繫與文化交流等引起不斷的融合，在建築方面，現在只有漢、蒙、回、藏四個民族之建築呈現比較顯著的差別，其餘如東北地區曾經使用直下的豎穴[1]，西南一帶盛行干闌式建築[2]，但現已大部分採用漢族的木構架建築了。當然漢族建築一方面為過去封建社會的政治、經濟、文化等所局限，長時間滯留於木構架的範疇內，以至它的平面、結構和外觀不像歐洲建築曾發生過多次巨大改變。可是在另一方面，它分佈範圍比較廣泛，為了適應各地區的氣候、材料與複雜的生活要求，曾有過多方面和多樣性的發展，尤以居住建築比較富於變化是盡人皆知的事情。

1　《後漢書》卷百十五挹婁，《魏書》卷一百勿吉，《北史》卷九十四北室韋，《隋書》卷八十一靺鞨，卷八十四深末怛室韋，《新唐書》卷二百十九黑水靺鞨，以及《金史》卷一世紀所載女真風俗等。

2　《魏書》卷一百一僚，《北史》卷九十五蠻僚，《舊唐書》卷一百九十七南平僚、東謝蠻、西趙蠻、牂柯（牂柯）蠻，以及戴裔煊：《干闌》。

在這點上，漢族與其他兄弟民族之間存在着相當大的差別。因此，本書暫以漢族住宅為主體說明中國住宅的概況。

漢族住宅從新石器時代晚期的各種穴居開始，約有四千多年乃至更長的悠久歷史，但可惜實物方面，最近三四十年內[1] 發現的新石器時代的居住遺址和商、周二代的官室房屋故基只是原物的部分殘餘，而戰國以來由許多銅器、陶器、雕刻、繪畫等所表示的建築式樣以及無數文獻記載又都是間接資料。直到最近幾年[2]，我們找出若干較完整的明代住宅，才了解它的整個面貌與各部分的相互關係。因此，本書分為兩部分：第一部分從發展方面介紹新石器時代以來漢族住宅的大體情況；第二部分就現有資料中選擇若干例子，說明明中葉至清末，就是 15 世紀末期到 20 世紀初期的住宅類型及其各種特徵，至於鴉片戰爭後，由歐、美諸國輸入的住宅建築，因非中國傳統形制，自然不在本書範圍以內。

大約從對日抗戰起，在西南諸省看見許多住宅的平面佈置很靈活自由，外觀和內部裝修也沒有固定格局，便感覺以往只注意宮殿、陵寢、廟宇而忘卻廣大人民的住宅建築是一件錯誤事情。不過從那時起，雖然開始收集住宅資料，但是限於人力物力，沒有多大收穫。直到 1953 年春天，南京工學院（現東南大學）和前華東建築設計公司合辦中國建築研究室以後，為了培養研究幹部，測繪了若干住宅、園林，才獲得一些從前不知道的資料，隨着資料的累積，今年夏天寫了一

1　指作者寫作本書時（一九五六年）的三四十年內。本書後述涉及時間者均以此為準。

2　同上注。

篇〈中國住宅概說〉，並在《建築學報》上發表。

　　本書是以該篇文章為藍本補充修正而成的。嚴格地說，在全國住宅尚未普查以前，不可能寫概說一類的書。可是現實的需求不允許如此謹慎，只得姑用此名，將來再陸續使其充實。此外，由於時間倉促，本書不但內容簡陋，而且相當蕪雜，可能還有不少錯誤，希望讀者予以嚴格的批評和指正。

劉敦楨

1956 年 9 月於中國建築研究室

目　錄　CONTENTS

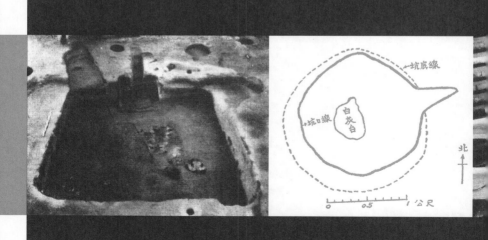

坑口線　坑底線　白灰白　北　0　0.5　1公尺

第一章

CHAPTER

I

發展概況

P001-P043

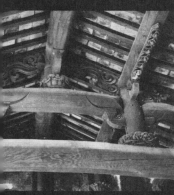

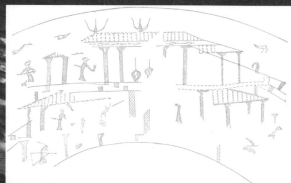

據現在我們知道的資料，漢族文化萌芽於氣候和煦的黃河流域。這地區內不僅有高山大河與許多丘陵盆地，還有廣闊的平原和台地，在原始時期長着豐美的草原與相當繁茂的森林。地質方面，除了山嶽以外，大部分土地覆蓋着肥沃而深厚的黃土層，它的厚度自十餘米至三四百米不等。所謂黃土是極細的礦物質砂粒，一般含有若干石灰質，適於築造牆壁之用。此外，具有垂直節理的黃土層，無論受氣候侵蝕或由人工開鑿為壁立狀態，都比較不易崩潰。在新石器時代晚期，人們就智慧地利用這些優越的自然條件營建各種原始住居。現在我們知道的有入地較深的袋穴和坑式穴居，也有入地較淺而牆壁與地面用夾草泥燒烤成的半穴居，此外，還有一種室內具有木柱而牆壁和屋頂用較小木料及夾草泥做成的地面房屋。從建築方面來說，後者無疑是較進步的結構方式，可構成較大的空間，以滿足人們日益增長的生活需要。因此，隨着社會發展，形成為漢族特有的木架建築。為了固定規模越來越大的木構架，周圍牆壁不得不改進為版築牆與磚牆，結果成為東方獨立木構的建築系統，除了中國本土以外，還傳播到朝鮮、日本、越南等處。不過這裏必須指出的是，黃河流域內並不缺乏各種石料，但從經濟角度來說，石料的採取、運輸和施工需要更多的人力與物力，因而對它的使用，除去少數山嶽地區，始終居於次要地位。

新石器時代晚期住在黃河流域的人們已經進入以農業和畜牧業為基礎的氏族組織社會[1]，可是在文化方面卻有仰韶文

<hr />

1　尹達：《中國新石器時代》。

化與龍山文化兩個不同的系統。前者主要分佈於黃河中、上游，而後者分佈於黃河中、下游。許多發掘地點的地層累積情形，證明它們是經過長時間發展的土著文化，而且相互之間曾不斷交流融合，可能還吸收東北和內蒙古等處的細石器文化、長江以南的硬陶文化以及其他鄰接地區的文化，縱橫交錯地向前發展，形成異常複雜的情況。現在除河南省、陝西省的若干遺址地層顯示了仰韶文化在下、龍山文化在上，這表明仰韶文化早於龍山文化；但在山東省一帶還未發現仰韶文化，因此我們在現階段還不能肯定整個龍山文化就晚於仰韶文化。其餘各處遺址的絕對年代與發展進程也都在研究階段，一時無法確定。不過從人類文化的發展來看，任何時期的建築是不可能脫離社會發展的關係而孤立存在的。就是說，建築的發展是人們的生活需要及與生產力有關的材料技術等的忠實反映，因而我們從遺址的平面、剖面的形狀和各種結構方法、技術水平等——雖然現在知道得不夠全面——或多或少可以窺測當時建築的進展情況，這是沒有疑問的。

新石器時代晚期的居住遺址，東自山東省，西至青海省，分佈範圍相當廣泛。遺址的地點大多位於河谷附近的台地上或兩河相交處，形成聚集而居的村落形狀[1]。較大的村落有佔地數十萬平方米，長達一二千米的。其中少數龍山文化的村落頗富組織性，如河南省安陽縣（市）後岡遺址的南、西二面曾繞以圍牆[2]，就是一個顯明例子。不過在房屋的結構式樣方面，已發現的仰韶文化和龍山文化的遺址雖然數量很多，但

1　裴文中：《中國石器時代的文化》。
2　石璋如：〈河南安陽後岡的殷墓〉，《六同別錄》（上）。

是大體上可歸納為下列四種。

　　第一種為平面圓形而剖面下大上小的袋穴。其中體積較小和入地較淺的袋穴多半位於大穴附近，無疑是儲藏用的窖窟[1]。體積稍大與入地較深的袋穴曾發現於山西省萬泉縣荊村仰韶文化遺址中，深約 3 米，底徑約 4 米，周圍壁體向外微微凹入，發掘者根據穴內遺留的骨器、石器及夾有木炭的褐土等疑是居住遺址[2]（圖 1）。新近發現的河南省洛陽澗西孫旗屯仰韶文化的袋穴[3]，上徑約 1.4 米，底徑約 2.4 米，深約 1.7 米，體積雖然不大，但是穴底為較結實的黃灰土和紅燒土塊的混雜層，其上為木炭和植物灰與厚薄不均的白灰面，而穴的中部或稍偏處又有不規則的橢圓形白灰台（圖 2），表面光滑堅硬，其旁有碎的燒土塊，可能是人類的居所。比此更可靠的資料是當時的中央研究院歷史語言研究所梁思永、郭寶鈞、尹達、尹煥章諸先生在河南省北部所發現的龍山文化的袋穴，有圓形和橢圓形兩種平面，而以圓形者居多。它們多半聚集為村落形狀。其中圓形袋穴的上徑自 1.8 米至 2.5 米，底徑自 2.6 米至 3 米，深 2 米至 3 米不等。穴底與周圍壁面似經一度火燒，再塗白灰面多層，而穴中央的地面呈圓形微凸的狀態。其中安陽、內黃、湯陰等縣的袋穴，在底部的旁邊有長方形小台，台內有火眼，當是一種簡單的灶。濬（浚）縣、涉縣、武安一帶的袋穴，則灶位於穴底的中央。灶的形

1　考古研究所西安工作隊：〈新石器時代村落遺址的發現 —— 西安半坡〉，《考古通訊》一九五五年第三期。

2　董光忠：〈山西萬泉石器時代遺址發掘之經過〉，《師大月刊》一九三三年第三期，理學院專刊。

3　〈洛陽澗西孫旗屯古遺址〉，《文物參考資料》一九五五年第九期。

圖 1　山西省萬泉縣荊村新石器時代的袋穴

（《師大月刊》第三期）

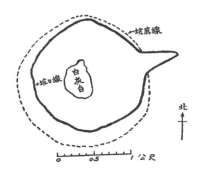

圖 2　河南省洛陽市澗西新石器時代的袋穴平面

（《文物參考資料》一九五五年第四期）

狀作長方形，圓角，與長徑相平行的有一排灶眼，一端有火床[1]，毫無疑問是當時人類的居住地點。從建築的發展來說，當人們還沒有堅銳的金屬工具可以斫伐較大的木材或採取石料，也沒有足夠的經驗，尤其是不知道如何搭蓋屋頂時，不可能建造一座面積較大的房屋。因此住在黃土地區的人們，用粗笨的石器向地面下挖掘垂直的袋穴，利用黃土的隔熱性

1　梁思永：〈龍山文化 —— 中國文化的史前期之一〉，《考古學報》第七期。以及尹煥章先生的口述。

以抵抗寒暑和周圍凹入的壁面聊蔽風雨是完全可以理解的。當然袋穴上部不可能沒有防止雨雪的設備，但因穴口面積不大，用樹枝、樹杈、樹皮、樹葉、泥土等極易做出簡單的人字形或其他形狀的屋頂。另外，居住者的出入問題，據推測可能在穴口豎立一根帶若干側枝的木柱，或用石斧在木柱上斫出若干腳窩，均可供升降之用。至於這種袋穴的產生時期，可能屬於新石器時代初期，也可能在中石器時代末期才開始萌芽，目前還無法確定。但前述河南省北部龍山文化的袋穴，無論從許多袋穴聚集而成的村落或從穴內的火灶與各種遺物來看，應是人類已經進入耕種和畜牧生活以後的居住形式。這在今天已知的中國原始居住形式中，也許是較早的一種。後來隨着社會發展，人類的活動不斷增加，原來從穴頂升降的方法變得十分不便，尤以袋穴上部的泥土容易崩潰，要求有新的居住方式。但是建築的技術水平不可能脫離整個社會條件而孤立地突飛猛進，因此，只有在原來袋穴的基礎上逐步建造下面所述的坑式穴居與各種半穴居才比較符合實際情況。此外，山西省萬泉縣荊村之瓦渣斜雖發現深度較大和穴口較小的袋穴，在距穴底不到 1 米處有由 5 個踏級構成的隧道通至地面[1]，但挖掘隧道需要較複雜的技術，因而它的絕對年代目前尚難確定。

第二種是山西省夏縣西陰村仰韶文化遺址中發現的坑式穴居，平面橢圓形，深 1 米至 2.5 米，中間有一堆黃土夾雜着一堆灰土，大概是原來的屋頂[2]。這裏應當注意的是橢圓形平面

1　衛聚賢：《中國考古小史》。
2　李濟：《西陰村史前的遺存》。

已見於上述河南北部的龍山文化袋穴中，只是為了便於人們升降，將坑的深度略微減淺，同時周圍壁面已不向上收小，可減少泥土崩潰的機會，不能不說是較進步的方法。如果在同一地區，既發現居住用的袋穴，又發現較大的坑式穴居，似乎後者的產生年代應比前者稍晚。至於最近陝西省境內發現有兩個方形或長方形的豎穴，中間有通道相連，深入土中約 1 米[1]，應是更進步的坑式穴居了。

第三種是入地較淺而周圍具有牆壁的半穴居，無疑是人們為了日益增長的生活要求，由較深的袋穴與坑式穴居進步為地上房屋的過渡形式，不過這種半穴居又有圓形和長方形兩種平面。圓形半穴居發現於河南省安陽縣（市）後岡的龍山文化遺址中，直徑約 4 米，周圍有很矮的立壁痕跡，入口設於南面。穴內地面在夾草泥上塗有堅硬的白灰面，而在中央微偏西北處又遺存一塊黑而光的硬燒土，當是舉炊的地點[2]。長方形半穴居發現於河南省廣武縣的陳溝、青台與濬（浚）縣大賚店的仰韶文化遺址中[3]。其中青台的半穴居長約 4 米、寬 3 米餘，剖面似口形，四面存有一部分立壁。其結構用夾草泥黏合紅燒土堆成地基及四壁，再用火將夾草泥燒成同樣堅熟的紅燒土，成為一大片陶屋。這種方法可能是從製造陶器或日常舉炊地點的燒土面得到的啟示，是符合當時生產情況的。不過在另一方面，作為承載屋頂重量的牆壁來說，卻為本身結構方法所局限，不可能造得太高，從而使房屋的空間受到

1 安志敏：〈中國新石器時代的物質文化〉，《考古通訊》一九五六年第八期。

2 尹達：《中國新石器時代》。

3 郭寶鈞：〈輝縣發掘中的歷史參考資料〉，《新建設》一九五四年三月號；劉耀：〈河南濬縣大賚店史前遺址〉，前歷史語言研究所《田野考古報告》第一冊。

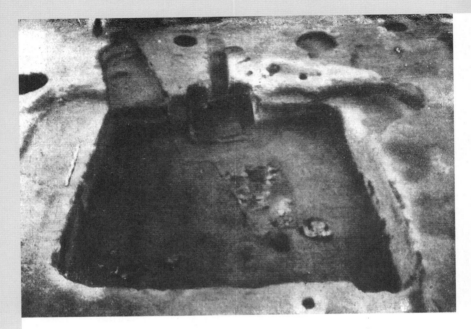

圖 3　陝西省西安市半坡村新石器時代的半穴居遺址
（《考古通訊》一九五六年第二期）

一定限制，是很大的缺點。但它的出現畢竟標誌着中國原始
社會的建築技術提高了一步。

　　此外，1954 年中國科學院考古研究所在陝西省西安市郊
區滻河東岸半坡村發現的新石器時代仰韶文化的居住遺址是
異常重要的史料[1]。該處是一個面積一萬多平方米的村落，在
過去兩年內曾發掘出四十多座建築遺址，既有半穴居，也有
地面上的建築。內中半穴居的平面佈置與結構方式比前述兩
例更為進步（圖 3）。其平面作長方形，東西寬 4.75 米，南北
深 4.1 米，但四角微圓，很像由橢圓形平面演進而成。室門南

1　考古研究所西安工作隊：〈新石器時代村落遺址的發現 —— 西安半坡村〉，《考古
　　通訊》一九五五年第三期。

向，向外微凸出。由於室內居住面較室外地平線約低 0.8 米，門外置有四個狹窄的踏步，其南端兩旁各有柱洞一處，疑是原來門外支撐棚架的木柱遺跡。門內東西兩側各有隔牆一堵。北面有門限一道，頗像一個小門廳。跨過門限即是室內燒火的灶坑。室內中央偏西處又有一較大的柱洞，當是原來支撐屋頂的木柱。周圍坑壁塗有一層黃色夾草泥，但房屋周圍因需保存，尚未下掘，不知原來是否尚有外牆，抑在坑的周圍用木椽直接搭蓋屋頂。室內地面僅塗黃色夾草泥，未用土烤成堅硬的燒土面。總的來說，它的平面佈局和結構比前述廣武縣半穴居更為複雜。

第四種是前述半坡村遺址中發現的地面上的木架建築。據初步報告[1]，該處仰韶文化的文化層約厚 3 米。依據地層累積情況，建築遺址顯然有早期和晚期的區別。

早期遺址中有許多平面為圓形和橢圓形的房屋。其周圍牆壁雖保存並不完整，但根據各種跡象，似乎原來尺度不高。室內中央僅有光滑的燒土面，未見有灶，但周圍牆壁內留有密集的小柱洞，卻是很重要的特點。大家知道，現在南洋群島和非洲等處還有若干民族停留在石器時代的生活狀態。他們往往用樹枝或較小的樹木建造圓形與橢圓形的窩棚。為了解決屋頂的結構，將樹枝上端聚攏，組編成穹隆形狀，再在表面塗抹泥土。這種窩棚毫無疑問代表了人類在一定歷史階段中的居住情況，可供我們參考。而半坡村早期建築具有以下幾種特徵：第一，多數位於地面上；第二，平面

1　考古研究所西安工作隊：〈西安半坡遺址第二次發掘的主要收穫〉，《考古通訊》一九五六年第二期。

也有圓形與橢圓形兩種，而圓形者較多；第三，外牆內使用密集的小木柱。以上三點說明它的平面結構和原始窩棚比較接近，而與沒有木骨的廣武縣半穴居截然不同。此外，還有直徑 6 米的圓形房子，外牆內雖有小而密的柱洞，但室內卻沒有舉炊的燒土面，它是否就是畜養家畜的圈欄，目前尚難下最後結論（圖 4）。

　　晚期遺址中最少有兩種不同平面的住宅。第一種是直徑 5 米的圓形房屋[1]，周圍殘存的立壁高 0.38 米，壁內有長方形與半圓形的小木柱六七十處。門南向，室內有隔牆，牆內也有柱洞。而室內中央還有六個較大的柱洞，圍繞着匏形的灶，在結構上顯然是較複雜的木架建築了。屋頂雖已倒塌，但依殘留痕跡，知原來的屋面結構，在密集的椽子上面，鋪一層或數層硬的燒紅的夾草泥，約厚 10 厘米，表面頗光滑。這是周代後半期窰製的瓦出現以前，我們所知唯一的原始屋面做法。可見今天我國北部諸省盛行的麥秸泥屋面是有四五千年的傳統歷史的。第二種係方形平面的房屋，入口亦設在南面。此外另有大型房屋遺址一座，南北約深 12.5 米，東西僅存 10 米左右。原來平面可能為方形，也可能為長方形。周圍包以 1 米厚的土牆。其殘存部分約高 0.5 米，據發掘者的意見，也許是牆基，其上有木柱支撐屋頂（圖 5）。牆的表面為灰白色的硬燒面，可能因為當時還沒有磚，而土牆容易受風雨侵蝕，所以採用這種方法保護牆面。室內有灶二處。灶的周圍又有較大柱洞數處，其中四個柱洞的直徑竟達 45 厘米。

1　石興邦：〈我們祖先在原始氏族社會時代的生活情景〉，《人民日報》，一九五六年十一月九日。

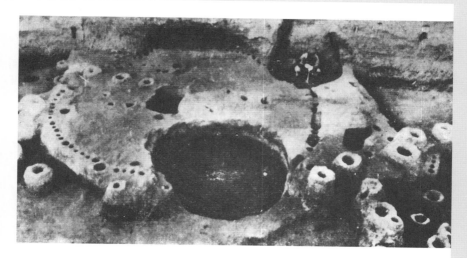

圖 4　陝西省西安市半坡村新石器時代的圍欄遺址

（《考古通訊》一九五五年第三期）

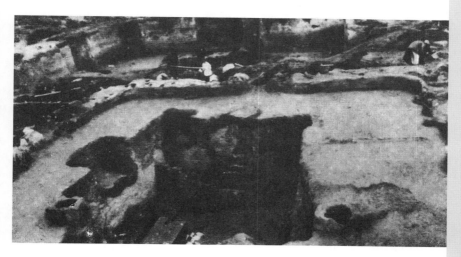

圖 5　陝西省西安市半坡村新石器時代的住宅遺址

（《考古通訊》一九五五年第三期）

此屋不但規模較大，而且位置亦在居住區的中心，也許是部落酋長的住宅，或者是氏族成員共同集會議事的場所。綜合以上各種遺跡，可證該處住宅的平面有圓形、橢圓形、方形、長方形四種，其面積逐漸擴大，因而不得不將木架加粗，為了穩定木架又將外牆加厚，同時內部已使用隔牆，都是適應社會發展和人們日益增長的生活需要而產生的結果。

如上所述，中國新石器時代晚期的居住建築，無論平面形狀和結構方式都不止一種，尤以在同一地點往往存在着幾種不同的建築方式，很難確定孰先孰後。但根據人類生活和建築技術的發展進程，我們也許可以提出這樣一個假設：黃河流域的原始居住，有袋穴、坑式穴居、半穴居與地面上的木架建築四種。但從建築方面來說，這些穴居與木架建築是兩個不同的結構系統，它們之間似乎不可能作直線的發展。據著者不成熟的看法，在最初階段，各地區的人們雖然利用不同的自然條件，建造各種不同的居住方式，但是經過若干時間，他們之間因經驗交流，技藝逐步提高，必然產生一種新的建築。就是說，在某些黃土地區，由較深的袋穴改進為較淺的坑式穴居與具有牆壁的半穴居，而在某些森林地帶，可能早就在地面上搭蓋簡單的圓形窩棚，後來可能在牆壁、地面和屋頂方面吸收夾草泥烤硬的方法，發展出半坡村的早期木架建築，而不是由各種穴居直接演進的。這種木架建築能以較少木料和較厚的土牆構成較大的空間，因而用途隨之日廣，終於成為漢族建築也是中國建築的基本結構體系，一直流傳到今天。在這點上，半坡村遺址的發現，不能不說是中國建築史上一件極其重大的事情。

我國木架建築在新石器時代晚期雖已具有初步規模，但它的進一步發展似乎在進入銅器時代以後。在歷史學方面，中國社會何時發展為金石並用時期，何時普遍地使用銅器，何時由氏族組織轉變為奴隸制度，目前尚在研究階段，短時期內恐難得出正確的結論。但現在已有不少歷史學家認為，公元前 18 世紀上半期至公元前 12 世紀下半期的商代已具備了完整的國家形態，而且已是一個奴隸制度的王朝了[1]，不過商代後半期遷都於河南省安陽縣（市）的殷，一般又稱為商殷或殷。殷王朝已有文字、曆法，並能製作精美的青銅器，絕不是文化程度很低的部落，這是異常明顯的事實。在建築方面，1928–1937 年當時的中央研究院歷史語言研究所曾在安陽的小屯村發掘了一部分商殷的官室故基，並在這些故基下面發現不少大型坑式穴居。平面有圓形、方形、長方形和不規則形狀四種。面積最大的長 20 餘米，寬 10 餘米。其中圓穴用旋轉而下的階級（圖 6），長方形穴在兩端各設階級，方穴則沿着一邊設階級供升降之用[2]。有些穴內壁面在挖掘後不加修飾，有些用木棒打平，有些再塗夾草泥二三層[3]，據發掘者的意見，它們不是儲藏什物的窖窟，而是居住用的穴居。證以數量之多與規模之大，這種說法似乎比較可信。不過最近鄭州二里崗發現的商殷早期建築，面闊二間，每間都是橫長方形，周圍牆壁與內部隔牆均留有柱洞[4]，與前述半坡村的木架

1 范文瀾：《中國通史簡編》第一冊；李亞農：《殷代社會生活》。

2 石璋如：〈小屯後五次發掘的重要發現〉，《六同別錄》（上）。

3 石璋如：〈殷墟最近重要發現附論小屯地層〉，《中國考古學報》第二冊。

4 發掘報告尚未出版，據參加發掘的尹煥章先生口述。

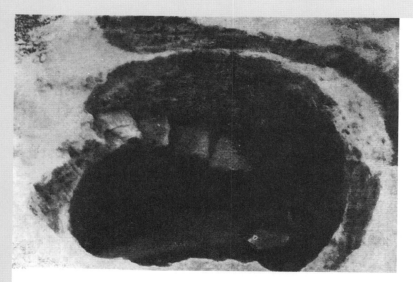

圖 6　河南省安陽縣小屯村殷故都圓形坑式穴居

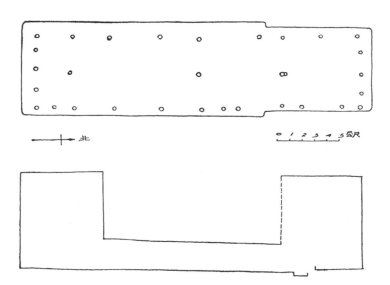

圖 7　河南省安陽縣小屯村殷故都宮室故基平面圖（其一）

建築大體相同。由此可見商殷初期確已有木架建築，但在遷都殷以前或遷都後不久，還曾使用一些規模較大、結構較複雜的坑式穴居。商殷的宮室雖未發掘完畢，但由已發掘的故基，無論就整個數量或每座基址的規模，都超過今天我們知道的新石器時代的任何遺址。如果沒有大量勞動力與較堅銳的工具，不可能砍伐很多木料、開鑿各種榫口、建造如此大批大型的木架建築。因此，木架建築的進一步發展，似乎應與商殷的生產力和較進步的生產工具有着不可分割的關係。

商殷故都的宮室基址共發現 50 餘座，平面有長方形、凸形與凹形數種（圖 7）。長方形基址一般長 20 米左右，最大的長 60 餘米，寬 10 餘米。在整體佈局上，南面有間距相等的三座大門。依其他基址的位置，東西長的似為正房，南北長的似為偏房[1]，可證中國建築在南北方向的中軸線上用幾座房屋圍繞着院子的組合方法在商殷已開始萌芽（圖 8）。基址概用夯土築成，其上排列直徑 30 厘米至 50 厘米的未加琢磨的天然卵石，雖一部分已不存在，但仍可看出原來整然成行的情狀。這些卵石上面偶然存有圓形銅鑽，附有殷代常見的紋飾如雲雷紋等[2]，附近還有燒餘的木爐。卵石，無疑是木架建築的礎石，銅板是防濕用的鑽，而木爐是房屋焚燒後的殘餘。由此可見，當時不但能建造較大的木架建築，而且還考慮到木柱的防濕設施了。不過遺址中未發現磚瓦，可能牆壁結構依然用土牆，而屋面仍使用夾草泥烤硬的方法。

1　石璋如：〈殷墟最近重要發現附論小屯地層〉，《中國考古學報》第二冊。
2　此材料被國民黨攜往台灣，未發表，此處據參加發掘的尹煥章先生口述。

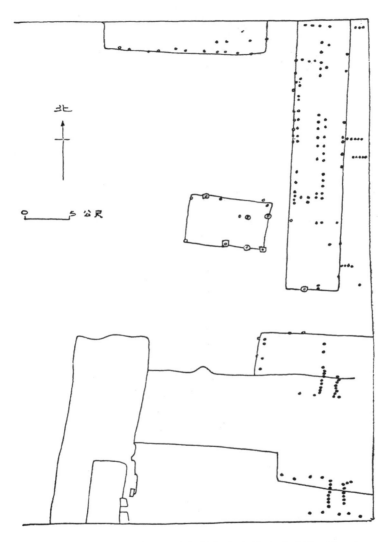

圖 8　河南省安陽縣小屯村殷故都宮室故基平面圖（其二）

（《六同別錄》）

公元前 12 世紀末，繼起的周王朝究竟是奴隸制度抑是封建制度的國家，現在尚不明了。可是在建築方面，據《考工記》所載，周王朝已有管理建築工程的專職官吏，並且有計劃地在正方形王城的中央，建造具有中軸線和左右對稱的宮室、宗廟、社稷壇等。證以現存山東省曲阜縣魯故城與河北省邯鄲縣（市）趙故城，似乎《考工記》所述"面朝背市"的城市規劃不是完全沒有根據的。此外，大小諸侯都須建造都邑，他們下面還有許多大夫也須建造宅第，因而擴大了建築範圍，促進了整個建築的發展。接着公元前 8 世紀末至公元前 5 世紀初的春秋時期，由於使用鐵器，提高了農業的生產力，工商業隨之發展，產生了農民和地主兩個新階級[1]。一部分歷史學家認為在這時期中國可能進入封建制度了[2]。當時代表地主階級的士大夫階層與城市的商人們，為了生活需要又促進了居住建築更廣泛的發展。雖然這階段的住宅沒有實物存在，記載也很不完整，但是大體可知士大夫階級的住宅，在中軸線上建有門和堂兩座主要建築，每座建築的平面佈置採取均衡對稱的方式。同時為了迎送賓客及舉行各種典禮，用居中木柱將大門劃分為二，並在堂前設東西兩個階級，各供主賓升降之用。而堂位於室內中央主要地點，其面積大於居住部分的房與室（圖 9）。可見，封建社會的政治體系和思想習慣對住宅建築已產生很大影響，不過，那時是否已有規制整然的四合院，因缺乏證據，無法證實。降及公元前 5 世紀末至公元前 3 世紀後半期的戰國時期，諸侯兼併，僅存七國。

1　范文瀾：《中國通史簡編》第一冊。
2　郭沫若、李亞農等。

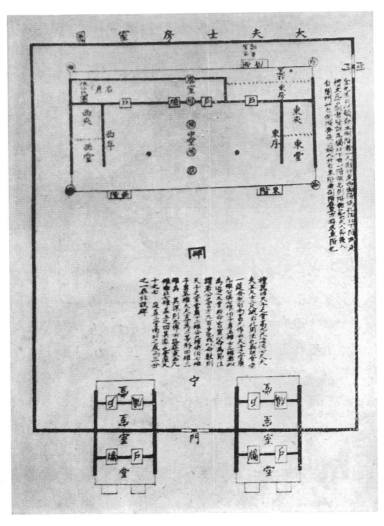

圖 9 周代士大夫住宅平面想像圖
（張皋文《儀禮圖》）

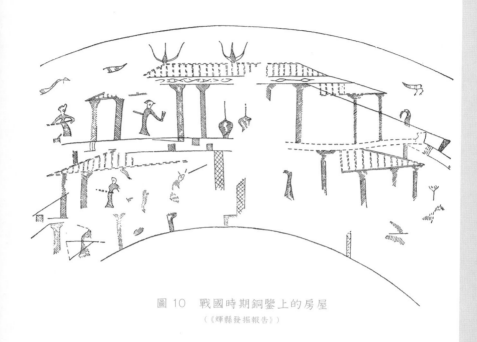

圖 10　戰國時期銅鑒上的房屋

（《輝縣發掘報告》）

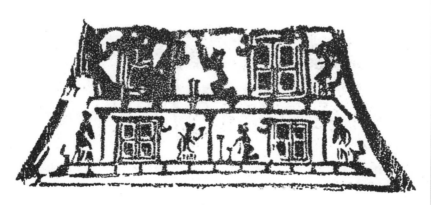

圖 11　戰國時期銅鈁上的房屋

（故宮博物院藏）

其中河北省易縣燕下都的宮室故基，證明當時房屋建在高達 6 米的夯土台上，並且已有瓦及瓦當（表面塗刷朱色作裝飾）[1]。又據銅器上的鏤刻，當時已有二三層高的建築，柱上用斗栱承載內部樑架和出簷的重量，並在各層腰簷上構有簡單的平座與欄杆（圖 10），或用鵝頸椅代替欄杆（圖 11），而房屋已有彩畫也見於記載。所有這些都表示木建築的技術又推進了一大步。

秦代結束了分散的封建制度，成立統一的中央集權的封建專制政體。在這基礎上，漢代建立了強大的帝國，從公元前 3 世紀末到公元 1 世紀初稱為西漢，接着有一個短期的“新”王朝，不久又恢復了原來的統治權，至公元 3 世紀初期稱為東漢。在兩漢期間，居住建築有了很大的進展，尤以統治階級的貴族們建造大規模的宅第和以模仿自然為目的的園林是值得記述的[2]。不過今天可引用的具體資料，只有墳墓內的畫像石、畫像磚與明器瓦屋等所表示的住宅式樣，和 1955 年中國科學院考古研究所在河南省洛陽市發掘的房屋故基[3]，以及遼寧省遼陽縣三道溝的西漢村落遺址[4] 等。即便如此，我們仍可窺知當時小型、中型和大型住宅的大體面貌。

小型住宅的式樣，據現有資料有下列四種。

第一種為平面方形或長方形的簡單房屋。牆的結構據湖

1　郭寶鈞：〈輝縣發掘中的歷史參考資料〉，《新建設》一九五四年三月號；以及一九三四年著者所見遺跡和前北平研究院的發掘品。

2　《漢書》卷九十八元后傳、《後漢書》卷三十四梁冀傳、卷七十八呂強傳，以及《三輔黃圖》《西京雜記》等。

3　郭寶鈞：〈洛陽西郊漢代居住遺跡〉，《考古通訊》一九五六年第一期。

4　東北博物館文物工作隊：《遼陽三道溝西漢村落遺址》（未刊本）。

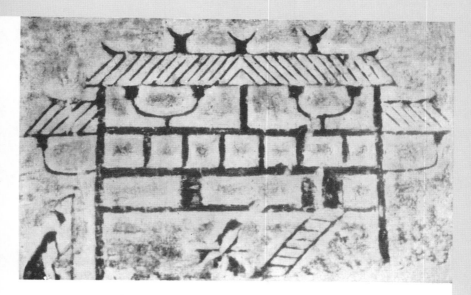

圖 12　四川省出土的漢畫像磚上的房屋
（南京博物院藏）

南省長沙市出土的明器，牆面上刻畫柱枋；四川省出土的明
器則飾以斗栱，都表示了南方一帶盛行木架建築的情況。而
四川省出土東漢畫像磚上所示的木架建築中，則有下層僅用
簡易的枋與短柱，而在上層屋簷下施斗栱的例子（圖 12），似
乎和西南民族的干闌式建築不無關係，是異常有趣的證物。
此外，最近在河南省洛陽市發掘的西漢住宅的牆多半用夯
土築成，東漢住宅則用單磚鑲砌牆的內側，或在磚牆內夾用
磚柱。雖然那時中原地區依舊盛行木構架建築，可是牆體的
材料則因社會生產的發展而產生若干新的變化。例如西漢雖
已有磚構的墳墓，但到東漢時期，首都的小型住宅才使用磚
牆，可見在最初階段磚是比較昂貴的建材，等到生產量增加
以後，使用範圍方隨之擴大。它普及全國的時間可能更晚。

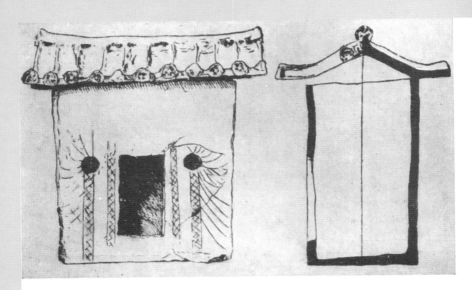

圖 13　南山里出土的漢明器（其一）

《東方考古學會叢刊》

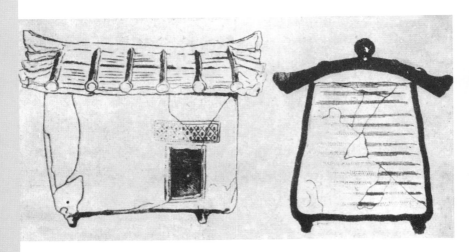

圖 14　南山里出土的漢明器（其二）

《東方考古學會叢刊》

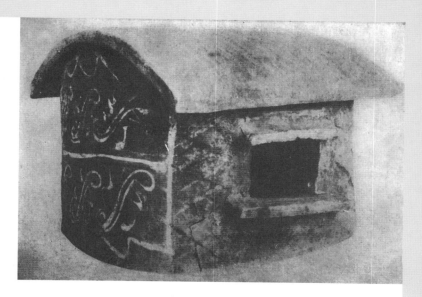

圖 15　遼寧省營城子出土的漢明器

（《東方考古學會叢刊》）

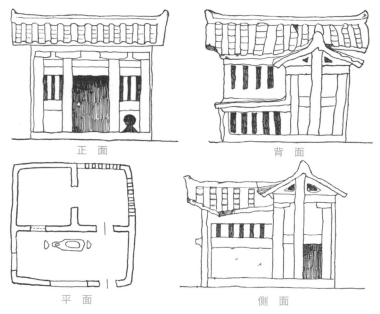

正　面　　　　　　　　背　面

平　面　　　　　　　　側　面

圖 16　湖南省長沙市出土的漢明器

（故左復先生藏）

依早年各地出土的漢代建築明器，室門設於房屋中央或偏於
左右（圖13、圖14）。窗的形狀有方形、橫長方形、圓形數
種。屋頂多半採用懸山式。其中兩坡屋頂的剖面有些做成直
線，有些在簷端做成反翹形狀（圖13）。捲棚式屋頂有些有正
脊，有些沒有正脊（圖14、圖15），式樣頗富於變化。屋面
結構雖已使用較大的板瓦和較小的筒瓦，但圖15所示應由夾
草泥或麥秸泥做成。這個例子說明新石器時代晚期的建築做
法，經過漢代流傳到今天，其經過很明顯。

　　第二種為面積稍大的曲尺形平面的住宅，在曲尺形房
屋相對的兩面繞以牆垣，構成小院落，故整個平面成為長方
形或方形（圖16）。房屋有平房也有樓房。牆面上刻畫柱、
枋、地栿、叉手等，可以窺知當時木構架的形狀大體和宋代
相同。窗的形狀除了方形和橫長方形以外，還有成排的條狀

窗洞，很像六朝和唐宋年
間的直欞窗。屋頂多用懸
山式。圍牆上也有成排的
條狀窗洞或其他形狀的
窗，似乎明清二代最發達
的漏窗，在漢代早已種下
根苗。

　　第三種為前後兩排平
行房屋組合而成的住宅，
而在左右兩側用圍牆將前
後房屋聯繫起來，規模
比第二種稍大（圖17）。

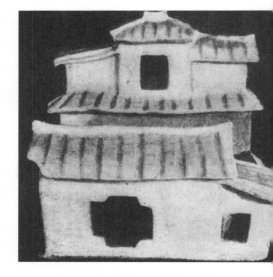

圖17　廣州市出土的漢明器
（《文物參考資料》一九五四年第八期）

前排係主要建築，上下兩層，而在下層的窗上繞以腰簷，保護牆面。上層中央部分較高，覆以四注式屋頂。左右兩側較低，但左側用簡單的一面坡頂，右側用懸山頂，未採取對稱方式。後排又分為兩部分。靠左側者較高大，覆以懸山頂。右側者較低小，僅施一面坡屋頂，似係廁所或豬圈之類。又在兩者相交處，加一隔牆，其方向與左、右圍牆平行，將前後兩排房屋之間分為大、小兩個院子，全體佈局較第二種更為複雜。

第四種是 1955 年東北博物館文物工作隊在遼寧省遼陽縣三道溝發掘的西漢農村建築的遺址，由若干單獨的宅院組合而成[1]。這些宅院相距 15 米至 30 米不等，沒有一定的排列次序，但在南面或偏東西處開門。院內有黃土台，台上發現有瓦片、瓦當、柱礎、石塊和紅燒土等，當是下具木柱土牆而上具瓦頂或草頂的房屋故基。它的左端或右端（主要是右端）又有土坑一個，周圍以方柱做成圈欄，應是牛馬欄或豬圈、廁所之類。院內還有水井、土窖與垃圾堆等，足窺當時農民的生活情況，是異常寶貴的史料。

中型住宅見於最近四川省出土的畫像磚（圖 18），整個住宅用牆垣包圍起來，內部再劃分為左右並列的兩部分。左側為主要部分，右側為附屬建築。主要部分又分為前後兩個院落；最外為大門，門內有面闊較大而進深較小的院子，再經一道門至面積近於方形的後院。這兩個院子的左右兩側都有木構的走廊，與 1953 年發現的山東省沂南縣漢墓畫像石所示

1　東北博物館文物工作隊：《遼陽三道溝西漢村落遺址》（未刊本）。

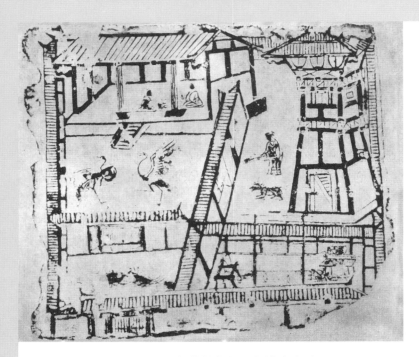

圖 18　四川省成都市出土的漢畫像磚

（《文物參考資料》一九五四年第九期）

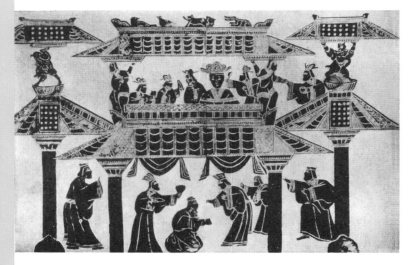

圖 19　山東省嘉祥縣漢武梁祠畫像石

（《金石索》）

日字形建築並無二致[1]，可見漢代的住宅已普遍使用廊院。最後面闊三間的單簷懸山式房屋，應為宅中主要建築——堂，其中央當心間設踏步，前簷用栱承托，而栱的後尾插入柱內，和現在四川省內通行的結構法大體相似。堂上有二人席地相對而坐。附屬部分亦分為前後兩院。前院進深很淺，也用回廊縈繞。院內有水井及曬衣的木架與廚房等。後院建有方形平面三層高樓一座，在四注式屋頂下飾以斗栱，應為緊急情況下（如盜寇侵入）供主人及相關人員避難之處（後世建築相類者，見於山東省曲阜市孔府內，但結構已改為磚砌外牆）。整個住宅的規模和居住者的生活方式，如掃地的僕人與院中雙鶴對舞等，很鮮明地表示其為經濟較富裕的官僚地主或商人的住宅。

大型住宅見於山東省嘉祥縣武梁祠畫像石（圖 19），在中軸線上雕有四注式重樓，左右兩側配以兩層的閣道，與記載中描寫的貴族宅第 "高廊閣道連屬相望" 大體相符合，而此圖樓上坐一婦人，其旁侍女持杯、鏡等物，樓下復有一人跪而啟事，正表示統治階級的生活情況。此外，山東省濟寧縣兩城山畫像石，雖然不知所繪是官府廳堂抑為大型宅第，但在中央雕刻較高大的單層建築之左右，已各建有一重簷房屋（圖 20）。

上面所引用的雖是一些間接資料或不完整的遺跡，但大體上可以窺測漢代住宅的平面和立面的處理方法，就是小型住宅除農村建築比較樸素外，其餘各種例子頗富變化，沒有固定的程式；可是中型以上住宅則具有明顯的中軸線，並以

1　據《沂南古畫像石墓發掘報告》，此墓可能是東漢末年所建。

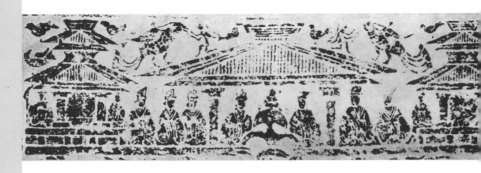

圖 20　山東省濟寧縣兩城山漢畫像石
（《支那山東省墳墓表飾》）

四合院為組成建築群的基本單位，與小型住宅形成異常強烈
的對比。造成這種對比的原因，主要應是階級地位和經濟條
件的差別。至於中型與大型住宅用圍牆和回廊包圍起來的封
閉式四合院，不但從漢代到清末的住宅如此，宮殿、廟宇及
其他建築也大都採取同樣方式。雖然它們的外觀比較簡單，
但內部以院落為中心的各種房屋的空間組合，以及若干院落
的聯繫、調和與變化，卻成為藝術處理的主要部分，同時也
是過去匠師們苦心創作的對象。在技術方面，東漢已使用磚
牆，並且漢代的屋簷結構，為了緩和屋溜與增加室內光線，
已向上反曲，也是構成屋角反翹的主要原因。所有這些現
象，說明漢族住宅甚至整個漢族建築的許多重要特徵，在兩
漢時期已經基本上形成了。

　　三國、兩晉和南北朝是中國歷史上戰爭最頻繁的時期，
但統治階級仍不斷建造大規模的宅第、園林，尤以東晉和南
北朝的士大夫以造園相尚，成為一時風氣。此外，當時貴族

圖 21　河南省沁陽縣東魏造像碑中的住宅
《《中國營造學社彙刊》第六卷第四期》

們往往施捨自己的住宅為佛寺[1]，可以想像這些住宅必然是規模
較大的四合院無疑了。小型住宅除常見的明器瓦屋外，河南
省沁陽縣東魏武定元年（公元 543 年）造像碑上所刻的房屋，
主要建築與大門並不位於同一中軸線上，是較特殊的例子。
這兩座建築的屋頂都作四注式，而大門兩旁綴以較低的木構
回廊，主次頗為分明。門與回廊都有直欞窗與人字形補間斗
栱（圖 21），與日本飛鳥時期由百濟匠師所建的法隆寺回廊大
體相同，而百濟建築又與我國南北朝建築具有密切關係，由
此可見當時大型住宅和寺廟在採用廊院制度方面沒有多大的
差別。

　　6 世紀末期，隋代結束了三百多年割據紛爭的局勢，成立

1　楊衒之：《洛陽伽藍記》卷一、卷二。

統一的政權，但因苛政不久為農民起義所傾覆。接着 7 世紀初期唐代又建立強大的帝國，促成中國歷史上的文化高潮，建築藝術當然不能例外，不過很可惜除了當時繪畫中描寫的住宅以外，沒有實物存在。其中隋代展子虔的《遊春圖》繪有兩所鄉村住宅，一所是三合院，正面為簡單的木籬與大門，門內三面都配列房屋，而兩座用瓦頂，一座覆以茅草（圖 22）；另外一所為平面狹長的四合院，院子四面都以房屋圍繞，沒有回廊（圖 23）。這兩所住宅雖然比較簡單，但是都採用明顯的中軸線與均衡對稱的佈局方法，在今天南方鄉村中還可以看到同樣情況，不能不說是異常寶貴的資料。至於許多文獻記載所述規模宏麗的貴族宅第，我們在敦煌壁畫中可以找到一些旁證。就是主要建築物以具有直欞窗的回廊聯繫為四合院（圖 24），和當時的寺廟大體相同（圖 25），只是規模大小略有差別而已。根據以上諸例，也許可以說當時鄉村中的三合院和四合院，為了有效地利用面積已在院子周圍建造房屋，可是統治階級的大型住宅仍沿襲六朝以來的傳統方法，使用不經濟的回廊。這種差別恐怕不能僅僅解釋為後者尊重古代的傳統作風，而應當是不同的經濟基礎和不同的生活需要在建築結構式樣上的反映。此外，唐代園林建築承六朝以來餘風，繼續發展，不僅貴族官僚們在洛陽等處競營別墅，甚至長安的衙署多附設花園[1]。這種現象雖然充分表示當時剝削階級的腐化享受生活，但是在另一方面，對造園藝術的普及與提高卻產生了推動作用。

1 《新唐書》〈王維傳〉、〈裴度傳〉，以及《酉陽雜俎》《劇談錄》《畫墁錄》等。

圖 22　隋代展子虔《遊春圖》中的住宅（其一）
（故宮博物院藏）

圖 23　隋代展子虔《遊春圖》中的住宅（其二）
（故宮博物院藏）

圖 24　甘肅省敦煌市千佛洞壁畫（一）
（《中國建築史圖錄》）

圖 25　甘肅省敦煌市千佛洞壁畫（二）
（伯希和《敦煌圖錄》）

圖 26　五代畫《衛賢高士圖》

(故宮博物院藏)

10 世紀初期唐帝國崩潰後，由於軍閥混戰，形成五代十國約半世紀的割據局面。在這時期，黃河流域受到很大的破壞，但江、浙一帶戰爭較少，經濟與文化都相當發達，因而當時統治階級營建不少寺塔，創造一些新手法。而住宅方面為防止雨雪和日曬，在屋簷下加木製的引簷（圖 26），就是其中一例。到 10 世紀中葉宋王朝建立了統一的國家，又促進農業和各種手工業的發展。建築方面，在 10 世紀後半期，浙江有名的木工喻皓著了一部《木經》，肇開我國建築著作的先河，是其意義十分重大的。到 11 世紀末，宋朝的統治階級為了節省工料需要建築規格化，又由將作少監李誡編了一部《營造法式》，不但對當時官式建築的設計、施工與用料作了不少改進，而且影響了後代的建築，不能不說是中國建築史上一件劃時代的重大里程碑。在建築技術和藝術方面，宋代格子門的發展、固定的直欞窗逐漸改為可以啟閉的闌檻鉤窗、門窗和彩畫的構圖盛行幾何花紋，以及彩畫中對暈、退暈的長足發展，都和唐代建築有顯著的差別。至於見於《清明上河圖》中的較小的住宅商店，不僅平面較自由，屋頂式樣除了懸山式以外，歇山式也佔相當數量。大型宅第雖仍用四合院，但院子周圍往往用廊屋代替木構的回廊，因而房屋的功能、結構以及四合院的造型都發生了變化。不但《文姬歸漢圖》如此（圖 27），其他宋、金二代的石刻和書籍中所繪的官署、祠廟等 [1]，都顯示了此種做法，如與唐代比較，應是一種較大的改

1 金章宗承安五年（公元一二〇〇年）《重修中嶽廟圖碑》，以及南宋理宗紹定二年（公元一二二九年）《平江府圖碑》，宋《景定建康志》中的建康府廨圖、制司四幀官廳圖等。

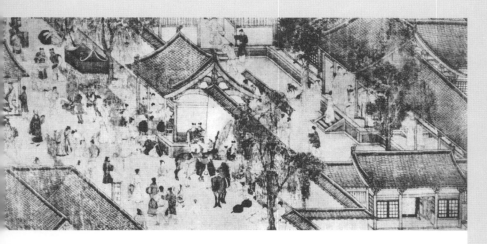

圖 27 宋畫《文姬歸漢圖》中的局部

（故宮博物院藏）

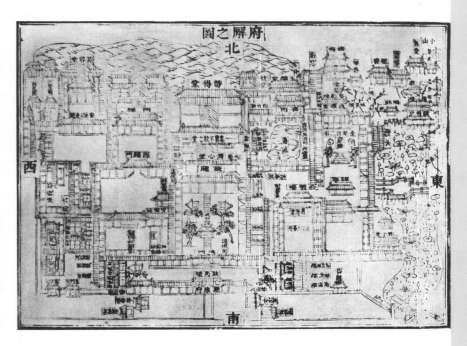

圖 28 南宋《建康府廨圖》

（《景定建康志》）

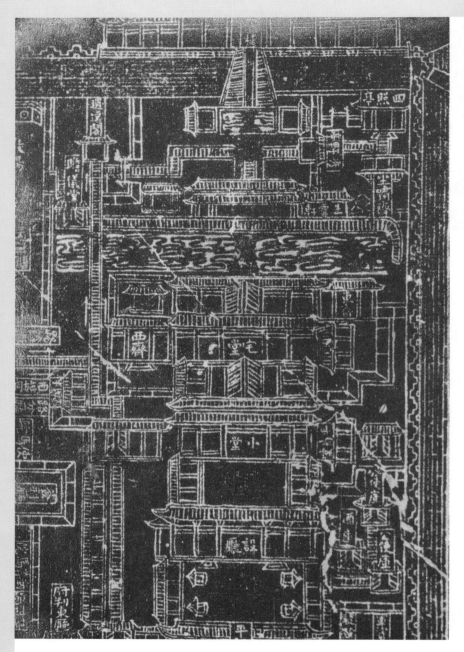

圖 29　南宋《平江碑圖》中的平江府治一部分

(中國建築研究室藏拓本)

變。此外，宋代衙署中的居住部分，在兩座或三座橫列的房屋中間聯以穿堂，構成工字形、王字形平面及其他變體，也是前所未有的（圖 28、圖 29）。園林佈局在唐代傳統基礎上與居住部分更緊密結合，融為一體，而園林構圖在繪畫與文學的影響下，也開闢一種詩情畫意的新途徑，尤以疊山技術在統治階級的提倡下有了不少新的創造。然而與北宋、南宋同時期的遼、金二代，雖然遺留了若干寺、塔，但是缺乏住宅建築的記載，在這裏未能有所介紹。

13 世紀末，元代統治者採取嚴酷的政治壓迫和經濟剝削政策，使唐、宋以來發展的建築藝術受到一定程度的損失。到 14 世紀後半期明代推翻了元朝統治，建築藝術隨着經濟恢復，進一步有了多樣化發展。不過這裏必須指出，中國北部受金、元二代兩百多年的摧殘，農村破敗，森林毀滅，原來以木構架為主體的建築系統不得不發生若干變化，如斗栱材栔的比例逐漸改小，以及磚建築的發展，使佛寺方面產生磚結構的無樑殿，都是很顯著的事情。住宅方面，雖然還未發現無樑殿式樣的例證，但是據明末人的記載，當時長城附近已在深厚的黃土層中營建窰洞式穴居，同時河北、山西、陝西等省的地主們以這類窰洞作為儲藏糧食的倉庫[1]。這種穴居的產生為時久遠，且其註釋過程尚不十分明了，依據清代的例子，穴居內部往往數洞相連，並用磚石砌成券洞，與明代無樑殿大體類似，二者之間不可能沒有相互啟發或因襲的關係。此外，在經濟較富裕的江南諸省，官僚、地主、商人們

1　謝肇淛：《五雜俎》卷四。

仍繼續建造大型的木構架住宅。現存遺物中，有 15 世紀末期以後江蘇省吳縣洞庭東山的官僚地主們和安徽省徽州一帶商人們所建的住宅多處。後者大多高二層，在樑架與裝修方面使用曲線較多的華麗雕刻（圖 30、圖 31）和雅素明朗的彩畫，獲得相當高的藝術成就[1]。除此以外，記述民間建築和家具的《營造正式》與我國唯一的造園著作《園冶》以及其他文獻，都從不同的角度和不同的程度反映了當時江南一帶住宅園林的情況。

17 世紀中葉，明、清二王朝的興亡交替雖使建築遭遇短時期的停頓，但不久又繼續向前推進。在這期間比較重要的是清代初期窯洞式穴居還局限於山西省一帶，僅供較貧苦的群眾使用[2]，但到清末，河南、山西、陝西、甘肅等省已較普遍地使用這種穴居了。康熙末年以後，福建、廣東、廣西等地客家的集體住宅，高二層至四五層，可容納住戶數家至數十家，無論在規模宏大或造型美觀方面，都是漢族住宅中別開生面的作品[3]。江南一帶的園林以江蘇、浙江二省為突出，而其中又以蘇州為最。該地的造園活動在五代吳越時已十分繁榮，及至宋、元，迄於明、清，一直繁衍不衰。雖經清末改修或完全出於新建，仍能在傳統基礎上保持高度藝術水平，其造園理論和技藝之高，國內可稱獨步，影響甚為深廣，留下的類別亦居海內之冠（圖 32、圖 33）。另一地就是揚州，除了清代鹽商們的別墅多建有園林（圖 34、圖 35），連當地

1　中國建築研究室張仲一、曹見賓、傅高傑、杜修均合著的《徽州明代住宅》。

2　顧炎武：《天下郡國利病書》卷四十五。

3　中國建築研究室張步騫、朱鳴泉、胡占烈合著的《福建永定客家住宅》（未刊本）。

的寺廟、書院、餐館、妓院、浴室等也開池築山，栽植花木[1]，其盛況可以想見。結果不但促進了民間造園藝術的多方面發展，而且在一定程度上影響了當時帝王們的苑囿建築[2]。

根據以上各種不完全的資料，我們大體知道，在新石器時代末期漢族的木構架住宅已經開始萌芽，經過一段金石並用時期和商、周二代繼續改進，至遲在漢代已經有四合院住宅了。自此以後，樑架、裝修、雕刻、彩畫等技術方面雖不斷推陳出新，但四合院的佈局原則，除了某些例外，基本上仍然沿用下來。比較重大的成就還是宋以來園林建築的發展，以及明、清二代的窯洞式穴居與華南一帶客家住宅的出現，豐富了漢族住宅的內容。不過由於資料關係，我們只能說漢族住宅的主流大體如此。近年來不斷發現的材料，證明明代中葉以後的住宅類型，固然不止木構架形式的四合院一種，但就是這種四合院的平面、立面，又因各地區的自然條件與生活習慣的不同，發生若干變化。為了進一步了解漢族住宅的真實情況，本書在介紹發展概況以後，不得不敘述明中葉以來各種住宅的類型及其特徵。

1 　李斗：《揚州畫舫錄》。

2 　劉敦楨：〈同治重修圓明園史料〉，《中國營造學社彙刊》第四卷第二期。

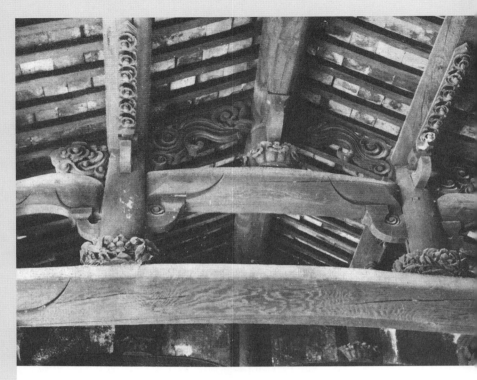

圖 30　安徽省歙縣潛口鄉羅宅樑架
（中國建築研究室調查）

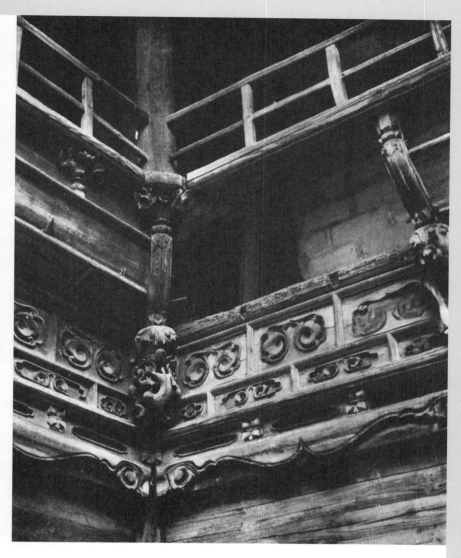

圖 31　安徽省績溪縣余宅欄杆
（中國建築研究室調查）

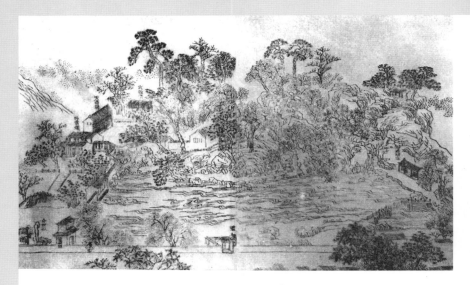

圖 32　江蘇省無錫市寄暢園

（《南巡盛典》）

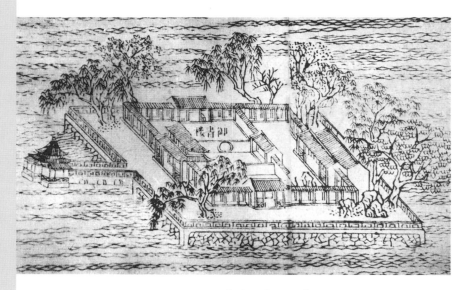

圖 33　浙江省杭州市湖心亭

（《南巡盛典》）

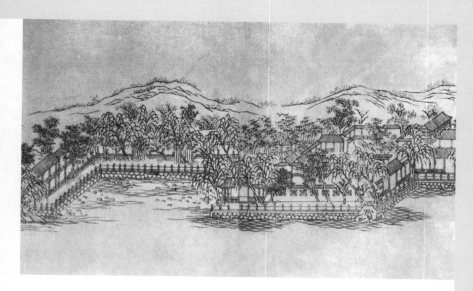

圖 34　江蘇省揚州市淨香園
（《平山堂圖》）

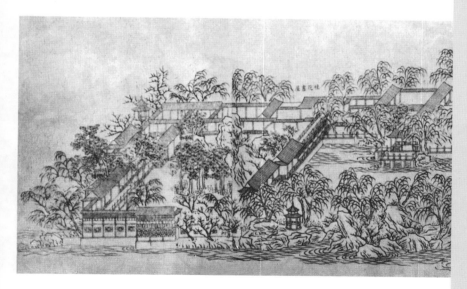

圖 35　江蘇省揚州市桂花書屋
（《平山堂圖》）

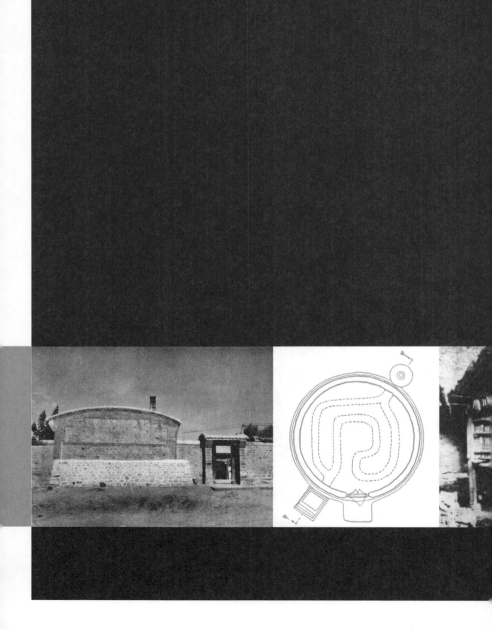

第二章

CHAPTER

明、清時期
我國傳統住宅之類型

P045-P165

這裏介紹的明、清住宅，在時間上從明中葉開始，年代愈近，數量也愈多。其中絕大部分因位於鄉村中，不但現在正在使用，也許今後相當時間內還須繼續使用，甚至有許多地方尚在依照傳統式樣建造很多新的住宅。因此，今天我們研究這些住宅，不僅想從歷史方面知道其發展過程，更重要的是從現實意義出發，希望了解其式樣、結構、材料、施工等方面的優點與缺點，為改進目前農村中的居住情況與建設今後的新農村以及其他建築創作提供一些參考資料。不過截至目前，尚未作過全面的和有系統的調查。過去我們調查的地點，僅僅是全國範圍內的極小部分，而這些地方的住宅，亦不過涉獵一個大概情況，真如古人所謂“九牛一毛”、“滄海一粟”。因此，今天我們知道的只是若干零星材料，不容易連貫起來。同時我國自然區域的分區工作還在研究階段，短期內尚不能正確了解各地區的自然條件與住宅建築的關係。因此，本書暫以平面形狀為標準，自簡至繁，分為圓形、縱長方形、橫長方形、曲尺形、三合院、四合院、三合院與四合院的混合體、環形、窰洞式住宅九類，每類再選擇若干例子，介紹它的大概情況。

1. 圓形住宅

　　這是小型住宅的一種，在空間上分佈於內蒙古自治區的東南隅與漢族鄰接的地區，就是原來熱河省的北部與吉林、黑龍江二省的西部。就形體來說，無疑由蒙古的帳幕（俗稱蒙古包）演變而成。大家知道，蒙古包的結構，因當地雨量平均每年僅 100 厘米左右，為了便於逐水草而居，原來只有移動式與半固定式兩種形式。後者一般用柳條做骨架（圖 36），外側包以羊毛氈，再在頂部中央設可以啟閉的圓形天窗（圖 37、圖 38）。通過與漢族頻繁接觸，吸收了土炕的方法，在帳幕外設爐灶，使暖氣經帳幕下部，從相對方向的煙囪散出，但帳幕本身仍維持原來形狀（圖 38）。此外，又有在柳條兩側塗抹夾草泥，以代替毛氈，成為固定的蒙古包，也就是本書所述的圓形住宅。不過這種住宅從何時開始，現在尚不明了。

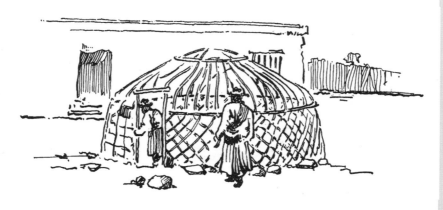

圖 36　蒙古包的骨架 (*The Evolving House*)

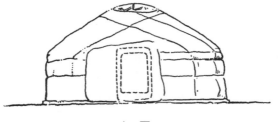

立　面

剖　面

普通蒙古包平面

圖 37　半固定蒙古包（其一）

（《北支蒙疆住宅》）

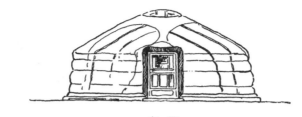

立　面

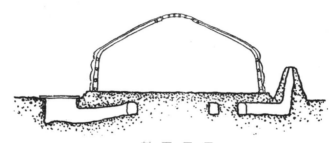

剖　面　甲—甲

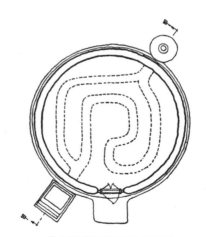

具有採暖設備的蒙古包平面

圖 38　半固定蒙古包（其二）

（《北支蒙疆住宅》）

清嘉慶年間（公元 18 世紀後半期）西清所著《黑龍江外記》雖稱 "近日漸能作室，穹廬之多不似舊時，風氣一變"，但尚不能肯定 "漸能作室" 就是指此種圓形小住宅而言。至於結構方面，有些例子在室內中央加木柱一根支撐屋頂重量[1]，應當是較早的做法，到後來壁體改為較厚的土牆，才取消木柱。入口一般設在南面。牆上僅開小窗一二處。室內土炕幾佔全部面積二分之一，炕旁設小灶供炊事與保暖之用。由於平面與外觀仍保持蒙古包的形式，這種圓形小屋有固定蒙古包的名稱（圖 39）。此外隨着家庭人口的增加，又發展為兩種變體，一種在圓形房屋的旁邊加建長方形房屋一間，作起居與炊事之用，而入口設於此室的南側（圖 40）。另一種在兩個圓形房屋之間，連以土牆，成為並列的三間房屋，但各有入口，不相混淆。另建於後部畜養牲口的圈欄則沒有屋頂（圖 41）。現在除蒙古族外，當地漢族也偶然使用這種住宅，但數量不多。

1　伊藤清造：《支那及滿蒙の建築》。

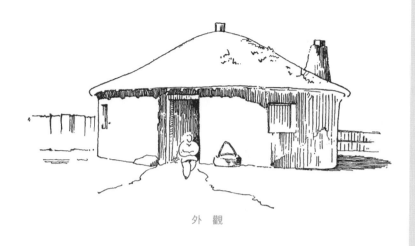

外　觀

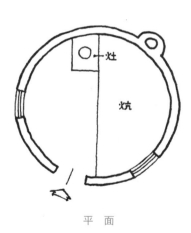

平　面

圖 39　內蒙古自治區東南部的圓形住宅
（《滿洲地理大系》）

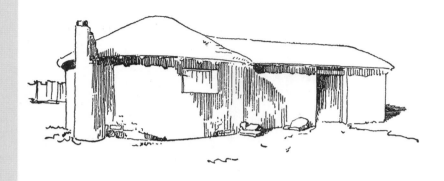

外　觀

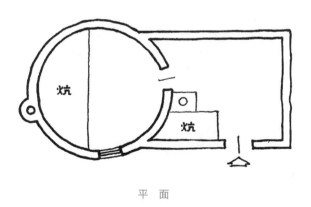

平　面

圖 40　內蒙古自治區東南部的圓形住宅變體（其一）

（《滿洲地理大系》）

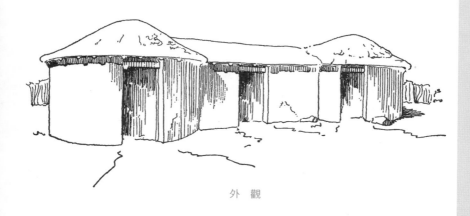

外　觀

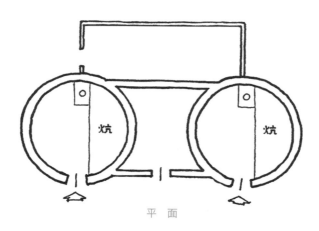

平　面

圖 41　內蒙古自治區東南部的圓形住宅變體（其二）
《滿洲地理大系》

2. 縱長方形住宅

這類住宅約可分為四種，包括原始形狀的半穴居、西南少數民族的干闌式住宅、華北和華中一帶漢族的小住宅，以及清代皇帝們的寢宮。此外，江南園林中的旱船與各處清真寺的禮拜堂，雖都採用縱長方形平面，但因不是住宅，故未闌入。

（甲）原始形狀的半穴居見於內蒙古自治區林西縣（原屬熱河省）的西郊，係舊社會製造土磚工人的住所[1]。室內地面較地平線稍低，內設炕床與灶。上部施人字形結構的屋頂，僅在高粱稈上鋪草，雜以泥土，異常簡單。由於屋頂直達地面，僅正、背二面用土牆，而正面沒有門窗（圖 42）。此外，著者在河南鄉村中所見夏季看守農作物的臨時小屋，也與此類似。

（乙）雲南省騰衝縣允彝附近的白族住宅和廟宇都使用縱長方形平面（圖 43），但因氣候濕熱，房屋下部需要通風，故採取下部架空的干闌式結構。入口設於山面。壁體採用在柱與柱之間設置水平橫板，當自井干式建築改進而成。上部屋頂用山面出際較長的懸山式，覆以稻草。當地住宅中雖也有不用干闌式結構的，但平面佈置仍然相同。

（丙）華北、華中一帶許多城市附近的小手工業者與鄉村中的貧農也往往建造縱長方形小住宅。在平面上以短的一面向南，入口即設於南面。它的規模有三種。最小的僅一間，

1　伊東忠太：《支那建築裝飾》第二卷。

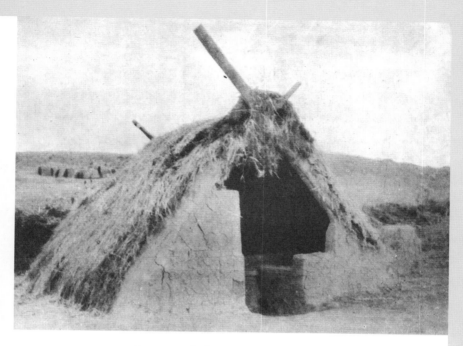

圖 42　內蒙古自治區林西縣半穴居
（《支那建築裝飾》 第二卷）

圖 43　雲南省騰衝縣干闌式住宅
（《支那建築裝飾》 第二卷）

牆身多半為土牆，但也有少數用磚牆的。屋頂用瓦或稻草、小米稈、麥秸泥等做成懸山頂或一面坡頂。稍大的內部分為前、後兩間：前面一間進深略大，供起居和廚房之用，後面一間作臥室。它的結構仍用木架，但木架的間隔不一定相等。木架外則一般環以較矮的不設窗土牆。南面牆身上部作三角形，與橫長方形住宅的山牆類似，但其入口大都不位於中軸線上。屋頂形狀在長江流域多用懸山頂，覆以稻草（圖44），但也有前面用懸山式後面用四注式（即廡殿式）的。規模較大的為了擴大起居部分，產生各種不同的平面：有些在居室旁邊加建廚房一小間，或將廚房與臥室並列於後部，也有在入口旁邊另加工作室一間[1]（圖45）。總之，此種住宅不為從前宗法社會的均衡對稱法則所束縛，因而平面、立面的處理，除缺乏窗子以外還比較緊湊適用。但也由於不適合宗法社會的生活習慣，始終限於小型住宅，未能進一步發展，是異常可惜的事情。

（丁）北京圖書館所藏清道光十七年（公元 1837 年）樣式雷所繪圓明園的慎德堂，面闊七間，進深九間，平面作縱長方形，證以其他史料，應是旻寧（清宣宗）的寢宮[2]（圖46）。內部以桶扇、間壁和各種罩劃分為若干小房間，佈局很自由也很複雜曲折，是清代寢宮的常用方法。圖47 同為樣式雷所繪慎德堂三捲殿立面圖，但進深僅五間，不與道光、咸豐二代慎德堂符合，可能是設計時所擬草圖，實際上並未建造。

1　中國建築研究室張步騫、朱鳴泉調查。

2　劉敦楨：〈同治重修圓明園史料〉，《中國營造學社彙刊》第四卷第三、四期合刊本。

外　觀

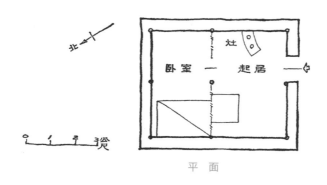

北

卧室 —— 起居

灶

平　面

圖 44　江蘇省鎮江市北郊楊宅
（中國建築研究室調查）

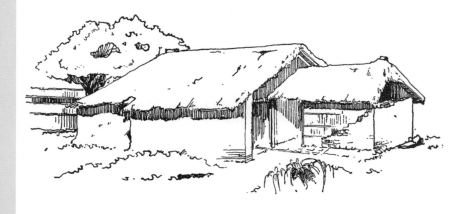

外 觀

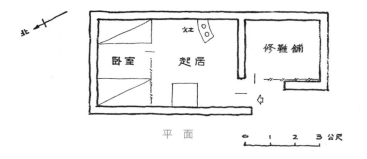

平 面

圖 45　江蘇省鎮江市北郊沈宅
（中國建築研究室調查）

圖 46　北京市圓明園慎德堂平面
（《中國營造學社彙刊》第四卷第二期）

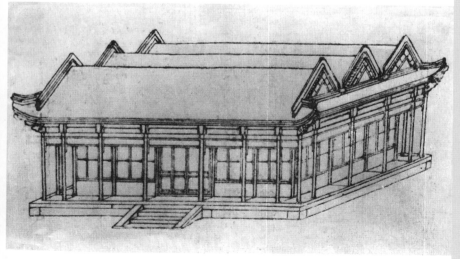

圖 47　北京市圓明園慎德堂三捲殿
（《中國營造學社彙刊》第四卷第二期）

不過在北京一帶，此類建築多半採用勾連搭屋頂，依此圖可以證實。此外，樣式雷圖樣中還有圓明園的魚躍鳶飛和同治年間準備重建的慎德堂，也都為縱長方形平面，可見清代宮苑中採用這種平面的建築不在少數。

3. 橫長方形住宅

這是中國小型住宅中最基本的形體，數量最多，結構式樣也比較富於變化。在平面佈局上，為了接受更多的陽光和避免北方襲來的寒流，故將房屋的長的一面向南，門和窗都設於南面。它的規模雖然隨着居住者的經濟條件，有一間、二間、三間、四間、五間，乃至六間、七間不等，但是面闊一間與二間的小型住宅，門窗位置與室內間壁的處理比較自由，三間以上的除了若干鄉村住宅和舊式滿族住宅不受漢族傳統的禮教所束縛以外，幾乎都以中央明間為中心，採取左右對稱的方式。由於各地區的自然條件相差很大，牆有版築牆、土墼牆、磚牆、亂石牆、木架竹笆牆、井干式與窯洞式數種；屋頂也有近乎平頂形狀

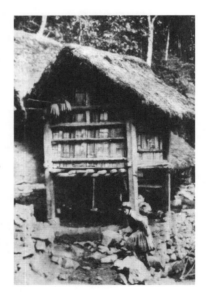

圖 48　雲南省苗胞的干闌式住宅
（《支那建築裝飾》第二卷）

的一面坡與兩落水，以及囤頂、攢尖頂、硬山頂、懸山頂、歇山頂、四注頂種種不同的式樣。本書以平面為標準，自小至大，說明這些住宅的大體情況。

（甲）面闊一間的橫長方形住宅，這裏只介紹兩個例子。其一是雲南苗胞的干闌式住宅，面闊比進深稍大。下部架空很像具體而微的樓房，因此用木梯升降。壁體為木竹混合結構，上覆草葺的懸山頂[1]（圖 48），除雲南省外，貴州省境內也有同樣的例子。另一種是內蒙古自治區南部（原熱河省北部）的小型住宅，入口設於南面，但門窗位置並不對稱。室內設灶與土炕。屋頂用夾草泥做成四角攢尖頂，四角微微反翹，顯然受漢族建築的影響（圖 49）。除了改圓形平面為長方形以外，它的設計原則和前述半固定蒙古包並無二致。此外，內蒙古喇嘛廟的僧房也有採取這種平面的，不過規模較大，入口設於正面中央，屋頂改為平頂而已。

（乙）面闊二間的橫長方形住宅有下列三例。第一種是北京南郊的小型住宅[2]（圖 50），東、西、北三面用較厚的土牆，南面除東側一間闢門外，其餘部分都在坎牆上設窗。內部以間壁分為二間：東側作起居室，西側為臥室，而土炕緊靠於臥室的南窗下。牆內以木柱承載樑架，上覆麥秸泥做成的屋頂。僅向一面排水，其坡度變化於 5% 至 8% 之間，俗稱 "一面坡"。這種麥秸泥做成而坡度較平緩的屋頂，在黃河流域與東北諸省，除了一面坡以外，還有前、後對稱或前長後短或前短後長的兩落水屋頂，以及微微向上呈弧形

1　伊東忠太：《支那建築裝飾》第二卷。

2　中國建築研究室張步騫調查。

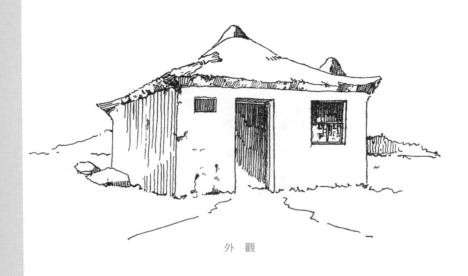

外　觀

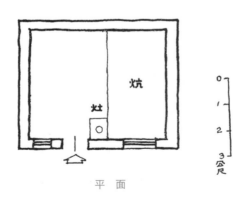

炕

灶

0
1
2
3 公尺

平　面

圖 49　內蒙古自治區住宅

（《滿洲地理大系》）

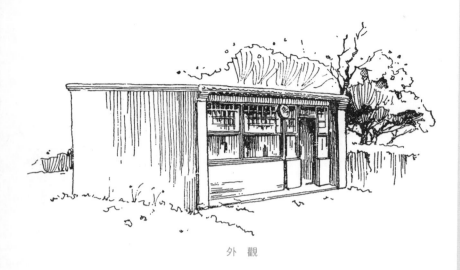

外　觀

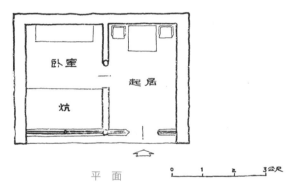

平　面

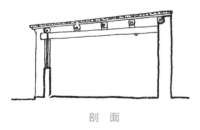

剖　面

圖 50　北京市南郊住宅
（中國建築研究室調查）

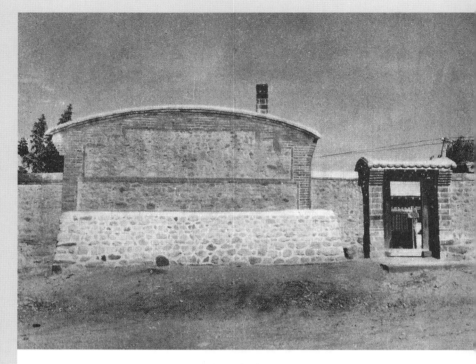

圖 51　遼寧省義縣住宅
（中國建築研究室調查）

的囤頂（圖 51）數種式樣。它的分佈範圍，東北地區使用囤
頂的較多，其餘則散見於河北、山西、山東、河南、陝西、
甘肅、新疆等地。它的產生原因，首先，在經濟方面，因坡
度較低可節省樑架木料，而麥秸泥較瓦頂更適合農村中的經
濟水準。其次，在氣候方面，這些地區的最大雨量，平均每
年自 450 厘米至 750 厘米，其中有些地方不到 100 厘米，並
且全年雨量的 70% 以上集中於夏季兩三個月內，人們只要在
雨季前修理屋面一次，便無漏雨危險。因此在許多鄉村甚至
較小的城市中，除了官衙、廟宇、商店和富裕地主們的住宅

以外，幾乎大部分建築都使用這幾種屋頂。也有在同一建築群中，僅主要建築用瓦頂而附屬建築用一面坡或囤頂的，可見經濟是決定建築式樣和結構的基本因素。至於它的結構方法，雖和前述新石器時代晚期的夾草泥屋面極為類似，但式樣方面，現有資料只能證明漢代已有囤頂（圖15），其餘各種屋頂的產生時期尚不明了。

　　前述各種麥秸泥屋頂的結構，可分樑架與屋面兩部分來說明。樑架方面，如為簡單的一面坡頂，可依需要的坡度將木樑斜列，一頭高、一頭低，再在樑上置檩，檩上佈椽（圖50）。如為兩落水屋頂或囤頂，則木樑保持水平狀態，再在樑上立瓜柱承載檩子及椽子，只將瓜柱高度予以調整，便可做出需要的坡度（圖52）。屋面做法，先在椽子外端置連簷，再在內側鋪望板或蘆席一層，然後鋪蘆葦秸或高粱秸，但簡陋的房屋也有省去望板和蘆席，而在椽子上直接鋪蘆葦秸或高粱秸的（插圖1）。蘆葦秸和高粱秸的厚度，各地頗有出入：如氣候較冷的吉林省可鋪至10厘米厚，但河北省的趙縣與河南省的鄭州則僅厚五六厘米，因此，連簷的高度也很不一致。上部泥頂一般用麥秸泥，即在泥內加麥秸，用木拍分層打緊，但各處做法很有出入。如北京就有少數例子以麻刀代替麥秸，最後再用青灰和石灰粉光粉平。河北省趙縣則在高粱秸上先鋪10厘米厚的半乾泥作底子，稱為頭摻泥。第二層稱二摻泥，在泥內加麥秸，但加石灰與否依居住者的經濟條件而定。二摻泥鋪好後須用木拍打緊，或用八九十斤的石碾壓緊，其厚度自10厘米壓至8厘米為度。最後鋪5厘米厚的三摻泥，比例為石灰3、泥7，以重量計算，亦須打緊或壓緊。

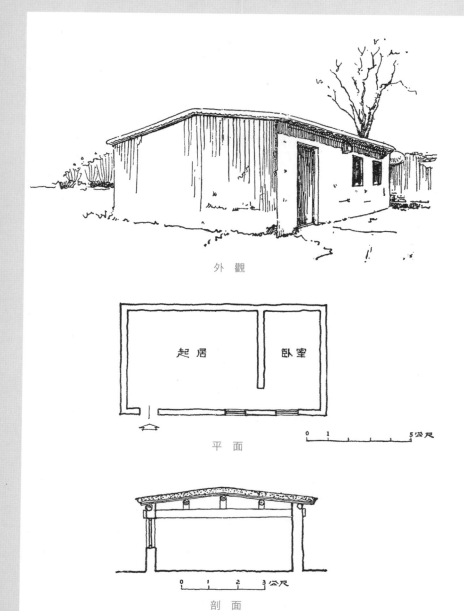

外　觀

起居　　　　卧室

0　1　　　　　　5公尺

平　面

0　1　2　3公尺

剖　面

圖 52　河南省鄭州市天成路住宅
（中國建築研究室調查）

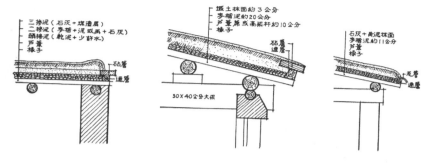

插圖 1　麥稭泥屋面詳部

圖 53　河北省趙縣住宅
(中國建築研究室調查)

較考究的房子用煤渣代替泥土，則數年不修理亦不漏雨[1]。此外吉林省屋面的麥秸泥厚至 20 厘米，其上鋪 3 厘米厚的鹼土，打緊墁平，以防雨水滲透，如無鹼土則於泥內加鹼水或鹽水代替[2]。河南省鄭州的麥秸泥僅厚 10 厘米左右，表面所墁石灰、黃泥雖分三、四次做成，但亦只厚 1.5 厘米而已[3]。簷口的排水方法有數種：簡單的僅於連簷上面鋪磚一排，插入麥秸泥內，稱為磚簷；或鋪瓦一排，稱為瓦簷；或在麥秸泥的周圍砌走磚一排，磚上粉石灰漿攔住雨水，另在適當地點以較長的板瓦向外排水（圖 53）。至於此種屋頂的施工，為防止泥土受凍或因陽光蒸發產生裂縫，以春末秋初為最適宜。

除此以外，在陝西省耀縣與三原縣等處，還有用煤渣代替麥秸泥的方法[4]。就是椽子上先鋪葦箔，次塗泥 2 厘米，待乾後鋪煤渣兩層，厚 10–20 厘米。煤渣內加石灰，其比例為石灰 1、煤渣 1，或石灰 2、煤渣 3。煤渣的大小，第一層稍粗，第二層稍細，也有再加少數的砂和碎磚的。施工時須以木拍打緊，然後再將表面磨光。它的重量較輕，且施工後不易發生裂縫，無疑比麥秸泥屋面為好。

上面介紹的幾種做法，雖掛一漏萬不能說明我國北部幾省最普遍的麥秸泥屋頂的全部情況，但仍可看出我國勞動人民就地取材與因材致用的高度智慧。其中用鹼土及泥內加鹽水或鹼水的方法，效力可能並不大，但這種方法十分簡便，

1　中國建築研究室曹見賓、杜修均、傅高傑調查。

2　長春建築工程學校黃金凱調查。

3　中國建築研究室張步騫調查。

4　西北工業設計院：《民間建築及地方建築材料調查報告》。

農民自己可動手建造，無疑是因適於過去廣大農村的經濟狀況而產生的，就是在今天也應該予以研究和提高。

第二種是河南省鄭州市的橫長方形住宅[1]。平面雖為兩間，但西側起居室的面積大於東側臥室一倍以上（圖 52）。周圍牆壁用版築的土牆。入口位於起居室的西南角上，窗的位置也不採取對稱方式。上部覆以麥秸泥做成的兩落水屋頂，坡度很平緩。由於牆身較低，室內不用天花，露出樑架。

第三種是雲南省南華縣北部馬鞍山附近的井干式住宅[2]，平面也僅兩間，但有平房與樓房兩種式樣。平房的規模頗小，面闊不過 5 米，進深不到 2.5 米。內部劃分為大小兩間。東側一間較大，下作臥室，上設木架，擱放什物，因此它的外觀比較高聳。西側一間作廚房與豬圈之用，皆僅有一門，無窗及煙囪（圖 54）。樓房面闊約七米，前設走廊，廊的一端即為廚房。入口設於東側一間，門內為起居室。西側一間較小，用作臥室，內有木梯通至上層，供存放糧食之用（圖 55）。因當地木材比較豐富，故內、外壁體均用木料層層相疊，至角隅作十字形相交，是為我國西南和東北諸省山嶽森林地區常用的結構法。所用木料的斷面有圓形、長方形與六角形數種，再在木縫內外兩側塗抹泥土，以防風雨侵入。其樑架結構，僅在壁體上立瓜柱，承載檁子，頗為簡單。屋頂式樣採用坡度較和緩的懸山式，正面和山面都挑出頗長。屋面則覆以筒瓦和板瓦，與雲南省一般房屋沒有差別。

1　中國建築研究室張步騫調查。

2　一九三九年著者與中國營造學社莫宗江、陳明達調查。

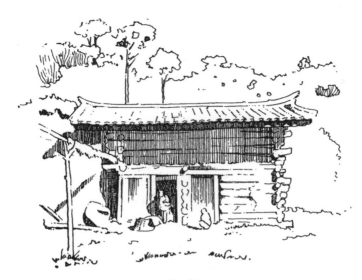

外　觀

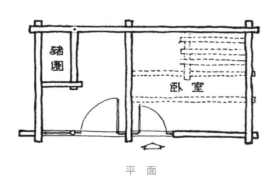

平　面

圖 54　雲南省南華縣馬鞍山井干式住宅（其一）

（中國營造學社莫宗江、陳明達和著者調查）

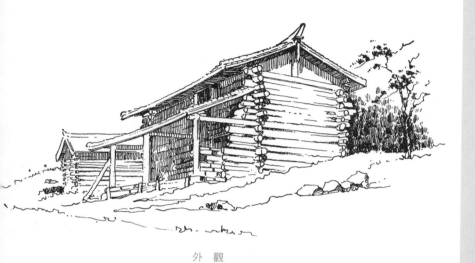

外　觀

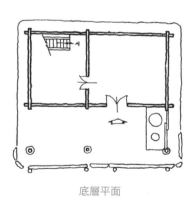

底層平面

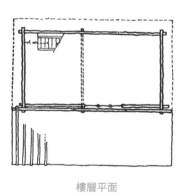

樓層平面

圖 55　雲南省南華縣馬鞍山井干式住宅（其二）

（中國營造學社莫宗江、陳明達和著者調查）

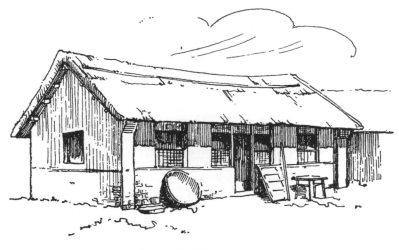

外　觀

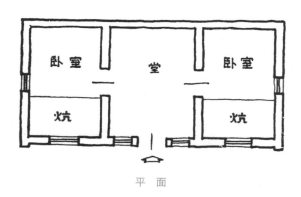

平　面

圖 56　河北省興隆縣住宅

（《滿洲地理大系》）

（丙）在橫長方形住宅中，以面闊三間為最普遍的形式，但牆壁、屋頂的結構式樣隨着各地區的氣候、材料和生活習慣的差別，形成種種不同的做法。本書為篇幅所限，不擬在此一一縷舉。圖56所示，係河北省興隆縣（原屬熱河省）的鄉間住宅。中央明間因供奉祖先並兼作起居和客堂，因此面闊稍大。左右次間用作臥室，面闊較窄，很明顯是受宗法社會習慣的影響。由於當地氣候較冷，一般在臥室內靠南窗處設土炕，但也有南、北兩面都設有炕床的。牆壁下部的裙肩用亂石砌成，其上為土牆。懸山式屋頂在椽子上鋪小米稈，次鋪泥土一層，其上再鋪小米稈，僅以兩根木杆壓住屋頂上部，比其他地區在草頂上用"馬鞍"式正脊更為簡單。懸山部分雖挑出不大，但仍飾以較小的博縫板。

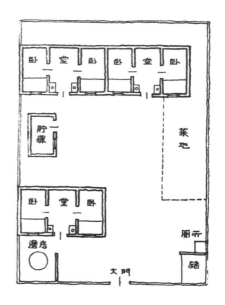

插圖2 熱河住宅平面

至於此種三開間橫長方形房屋的應用，北方較富裕的地主們往往在房屋周圍繞以土牆，自成一廊。插圖2所示該宅圍牆作縱長方形。大門內西側有石碾，其後建三開間橫長方形房屋一座，當是工人居住地點。東南角置豬圈與廁所。後部用兩個三開間橫長方形房屋聯為一字形，係主人的居所。前部西側

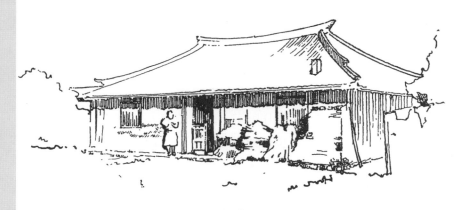

外　觀

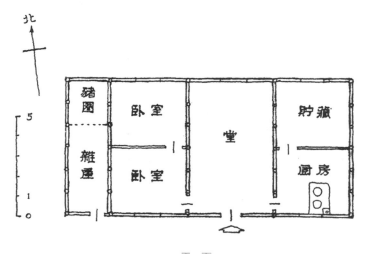

平　面

圖 57　江蘇省松江縣泗涇區民樂鄉住宅
(中國建築研究室調查)

建儲藏室一間，東側劃為菜地，整個佈局異常簡單，但已將生活所需內容都納入圍牆之內，忠實地反映出華北農村中自然經濟生活的情況。

（丁）面闊四開間的橫長方形住宅比較少見。圖 57 所示乃江蘇省松江縣的鄉間住宅 [1]，但平面佈局仍以三開間為主體，就是作為祖堂與起居室、客堂等用途的明間面闊較大，左右之臥室與廚房稍窄，和前述三開間住宅沒有差別，只是在西端再加面闊較窄的雜屋一間而已。周圍牆壁的結構，因江南氣候比較溫暖，僅在木架外側砌走磚一層，外側墁石灰或利用當地豐富的竹子編為人字形竹籬保護之。屋頂式樣一般用四坡形（即四注式或廡殿式），或歇山式，覆以蝴蝶瓦，可是屋角並不反翹，僅將角脊前端微微向上彎曲，或將角脊分為上下二段，上段反翹而下段不反翹，這樣可避免結構上使用老角樑、仔角樑的許多麻煩，同時又能表現傳統的民族形式，是很經濟適用的方法。這種做法在蘇南一帶稱為水戧發戧，不但鄉間住宅如此，許多園林中的亭、榭也採用此式，不過角脊部分更為裝飾化而已（插圖 3）。

至於宋以前一般住宅原普遍地使用四注式屋頂，見前述河南省沁陽縣東魏造像碑（圖 21）與甘肅省敦煌壁畫（圖 24）。但明、清二代則列為封建統治階級最高級的屋頂形式，如北京故宮中亦只有太和殿、奉先殿和太廟正殿數處。可是江、浙一帶民間住宅不受此種限制，可知明清官式建築的做法和規定，範圍原不太廣，如果用以代表全國建築是和事實不符的。

1　中國建築研究室張步騫、朱鳴泉調查。

插圖 3　蘇南亭、榭的裝飾化角脊

　　（戊）面闊五間的橫長方形住宅有兩種：一種屬於漢族，另一種是原來滿族所特有，而現在不大使用的住宅。

　　漢族的五開間住宅，不論壁體用磚、石或土墼、夯土、竹笆、木板，也不管屋頂用硬山式或懸山式，但在平面佈置上，中央明間的面闊總是稍寬，左右次間和梢間則稍窄，使人一見而知明間是住宅的主要部分。不過這種宗法社會的習慣雖構成漢族住宅的平面和立面的重要特徵，但也有若干例外。如圖 58 所示哈爾濱的住宅 [1]，各間面闊完全相等，而且明間與東次間都在南面設入口，兩者之間的隔牆開門一處，除了一家使用以外，又可將此門堵塞分住兩家，是很經濟的佈局方法。它的屋頂結構，是在椽子上鋪望板，其次鋪泥土一層，最上鋪小米秸。至於山牆高出屋面以上，不是北方的硬山屋頂做法，而和南方建築比較接近。

1　中國科學院土建研究所吳貽康調查。

外　觀

平　面

圖 58　哈爾濱市住宅
（中國科學院土建研究所吳貽康調查）

滿族的五開間住宅雖然也在南面開門窗，但是在東次間與東梢間之間，以間壁劃分為兩部分。入口設於東次間。入門為一大間，沿南、西、北三面設炕床，而西壁奉祀祖先，是最莊重的地點。櫥櫃多沿西、北兩面的牆壁，且置於炕上。爐灶設於東次間的北部。東梢間內又以間壁分為前、後兩個臥室，往往作新婚的洞房。這種住宅據 13 世紀上半期的記載，似在 11 世紀業已萌芽[1]，後來成為滿族住宅的標準形體[2]。不過 17 世紀中葉建造的瀋陽故宮內的清寧宮，在南、北面加建走廊，屋頂採用明、清官式建築的大木大式硬山做法（圖 59）。而北京故宮的坤寧宮更變本加厲使用歇山式屋頂，已不是原來形狀。入關三百年來，一般滿族的生活習慣已與漢族接近，尤以在關內的滿人住所，早已放棄原來三面設炕床的方式，現僅在關外的東北諸省還多少保存一部分傳統習慣。就是使用三開間橫長方形住宅時，雖與漢族一樣，以中央明間作客堂，左、右次間作臥室，但臥室內的炕床仍為三面式，並以西次間的西壁作奉祀祖先的地點（插圖 4）。

（己）面闊六開間的橫長方形住宅極少見。圖 60 所示係江蘇省吳縣光福鎮善人橋的農村住宅[3]，雖面闊為六間，但客堂位於西側五間的中央。在立面上，上部草葺的歇山式屋頂也以靠西的五間為主，而將東山面的屋頂往下延長，覆於東端的雞屋上面。即使此部分不是後來所擴建，但原來的設計企圖實以西部五間為主體則異常明顯。在這點上，它和前述四

1　《大金國志》。

2　《寧古塔記略》，以及高士奇《扈駕東巡日記》。

3　中國建築研究室張步騫、朱鳴泉、傅高傑調查。

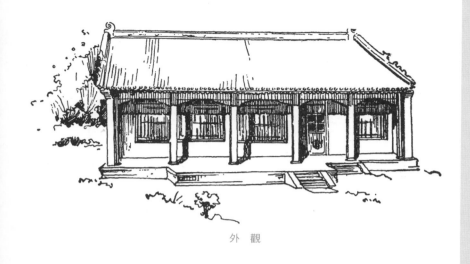

外　觀

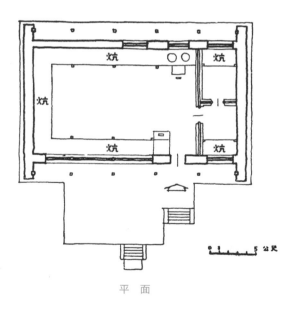

平　面

圖 59　遼寧省瀋陽市清故宮的清寧宮
（《東洋歷史大系》）

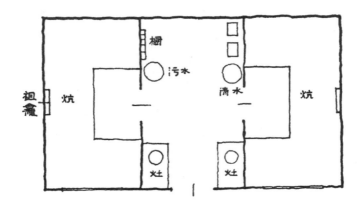

插圖 4　東北滿族住宅平面

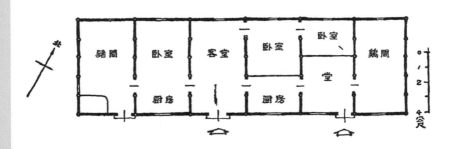

圖 60　江蘇省吳縣光福鎮住宅平面
（中國建築研究室調查）

開間橫長方形住宅同一性質，可見宗法習慣對建築的影響異常深刻與普遍。至於內部的間壁劃分，因現在由兩家合住，已不是原來的情況了。

（庚）面闊七間的橫長方形房屋在一般住宅中不多見，且多為合住性質的公寓，如圖 61 所示之吉林省長春市某住宅可住三家，即是一例[1]。在結構上，它仍用木構架與磚牆，但屋頂則為東北一帶向上微微凸起的囤頂。屋面做法是在椽子上鋪蘆席一層，次鋪 15 厘米厚的高粱稈，簷口再置通長的連簷，擋住高粱稈不向外側移動，其上再做 10 厘米至 20 厘米厚的麥秸泥與 3 厘米厚的鹼土面，外端用薄磚一層與蝴蝶瓦向外排水，整個出簷約自牆面挑出 50 厘米。雖然此類住宅的屋面時須修理是一個重大缺點，但是住宅的壽命，據黃金凱先生的調查有達一百年以上的，證明它的經濟價值不是我們想像的那樣低，值得作進一步的調查和研究。

（辛）橫長方形住宅除木構架系統以外，山西地區還有磚構的窯洞式住宅。此種住宅雖稱為窯洞，但實際上位於地面以上，與下面所述依黃土壁體掘出的窯洞式穴居根本不同。它的產生時期現在尚不知道，但當地因缺乏木料，從明代起廟宇方面已有磚砌的無樑殿，那麼把這種結構法應用於住宅方面，也許不會太晚。

在平面佈置上，入口與窗多位於正面，而入口設於中央明間。內部或為一大間；或分為數小間以券門相通；或大間與小間參錯配合，在長的一面設走道與各室相聯繫，可隨

1　長春建築工程學校黃金凱調查。

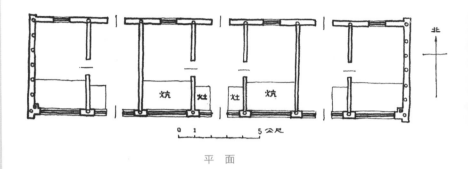

炕　灶　灶　炕

0　1　　　5 公尺

平　面

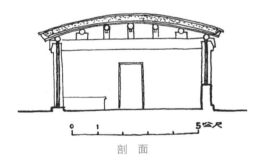

0　1　　　5 公尺

剖　面

圖 61　吉林省長春市二道河子住宅

（長春建築工程學校黃金凱調查）

需要而決定。結構方面，內、外壁體多半用磚牆，但也有少數例子，裙肩部分用石，上部牆身用磚。門窗多用半圓形磚券，但也有少數的窗用弧形券。室內大都用磚砌成半圓形拱頂。拱頂與外牆之間以土填滿築實，至屋頂，做成微具斜度的平頂，一般以石灰和泥分層打緊墁光，或在其上再鋪磚一層。屋頂周圍繞以女兒牆，在牆下開若干小洞向外側的腰簷排水；並在房屋的一端設露天踏步供升降之用[1]（圖 62）。它的外觀由於門窗的檻格採用傳統式樣，牆的上部加腰簷一層，其上再用十字空花的女兒牆，整個印象不因圓券與平頂而減少民族風格。不過因磚與泥土的隔熱性能，室內溫度與室外相差頗大，如果平面過於複雜，室內光線與通風往往感到不夠，同時造價也相當昂貴。在著者接觸的範圍內，住宅中使用這種結構的似乎不及祠廟之多。

4. 曲尺形住宅

新近發掘的山東省沂南縣漢墓中的畫像石，表明東漢末期可能已有曲尺形建築[2]。見於明、清兩代的例子，僅城上的角樓和園林中的樓閣規模稍大，在居住建築中則始終限於城市附近與鄉村中的小型住宅。它的平面佈置有封閉式和非封閉兩種方式。

1　中國建築研究室張步騫、傅高傑、方長源、朱鳴泉調查。
2　《沂南古畫像石墓發掘報告》。

外　觀

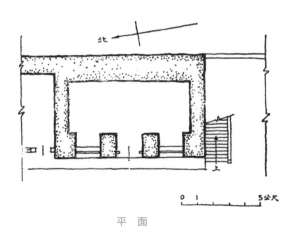

北

上

0　1　　　　　5公尺

平　面

圖62　山西省太原市晉祠關帝廟後院的一部分
（中國建築研究室調查）

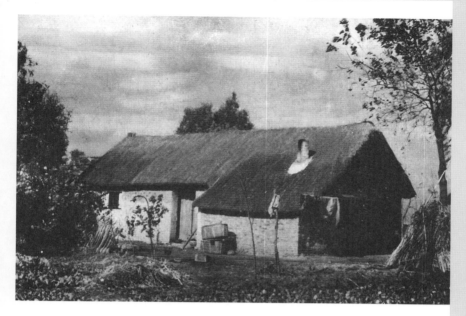

外　觀

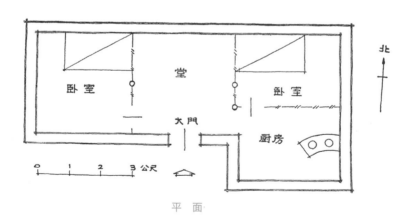

平　面

圖 63　江蘇省鎮江市北郊住宅
（中國建築研究室調查）

（甲）非封閉式的曲尺形住宅如圖 63 所示，東次間的進深比其他兩間稍大，顯然從普通三開間橫長方形住宅發展而成[1]。牆壁雖用磚造，但因舊社會的治安關係，窗的面積頗小。其上懸山式屋頂葺以稻草，而在東次間擴伸部分之上，將屋頂向下展延，不但符合廚房不必太高的實際要求，而且外觀也很樸素自然。圖 64 係農村中兄弟兩家合住的曲尺形住宅[2]，經過北屋南側的走廊，每家各有一組起居室、臥室與廚房。內部間壁用蘆席做成。各間的面闊、進深取決於生活需要，根本沒有明間和次間的區別，更不受明間稍寬、次間稍窄的傳統法則所拘束，它反映使用者的經濟水準愈低，所受宗法社會的影響也就愈少。在結構上，此宅雖用木構架，但外壁用稻草構成，兩側夾以竹竿，使其與柱子聯繫。此宅的屋頂，北屋的東端作四注式，但西屋南端用懸山式。至於稻草頂的做法，在江南一帶原有兩種方式：一種以稻草尖向下，另一種以稻草根向下。後者可鋪成較整齊的水平層次，但此宅係農民自己所搭建，在同一屋頂使用兩種方法，而且施工相當草率，不甚整齊。屋脊做法在頂部加鋪稻草一層，再壓以竹竿與稻草束，使其穩固，俗稱為"馬鞍脊"。

圖 65 所示是較大的非封閉式曲尺形住宅[3]。南屋六間係此住宅的主要部分，但每間寬窄不等。進深方面，東端兩間也比其餘四間稍大。西屋四間原屬次要建築，可是南北方面的壁體不成直線，而將後部三間略向東移，整個平面處理不拘

1　中國建築研究室張步騫、朱鳴泉、傅高傑調查。

2　中國建築研究室戚德耀、竇學智、方長源合著的《杭紹甬住宅調查報告》（未刊本）。

3　中國建築研究室張仲一、竇學智、戚德耀、杜修均調查。

常規是它的重要特點。立面造型將南屋屋頂的東端做成歇山式，西端做成懸山式，而西屋採用一高一低的丁字形屋頂，也是南方鄉村中常見的形體。不過此宅現由三家合住，門窗業已改變，不是原來情狀。

（乙）用圍牆封閉起來的曲尺形住宅，在平面上有兩種不同形體。其一規模較小，無論天井位於前部或後部的一角，整個平面都作縱長形。這種平面一入門便是起居室，而起居室與臥室、廚房直接聯繫，雖然比較緊湊，但是光線與通風均感不夠，圖 66 所示即是一例[1]。另一種在曲尺形房屋的相對二面建造圍牆，構成方形或近於方形的長方形院落，因此整個平面不過於狹長，而主要房屋進深稍大，且往往向南，無疑比前者較為舒適合用。大門多半設於圍牆部分的任何一面，但也有為出入方便起見，設於次要房屋內的[2]（圖 67）。

5. 三合院住宅

這類住宅無疑由橫長方形住宅的兩端向前增擴而成。不過在平面上，標準形體的佈局雖然比較簡單，但是它的變體很多：或以一個橫三合院與一個縱三合院相配合，或以兩個方向相反的三合院拼為 "H" 形，或前、後兩個三合院的面闊一大一小重疊如凸形，或在三合院周圍配以附屬建築構成不對稱的平面。茲分平房和樓房兩類，每類再由簡至繁選擇若干例子介紹如下。

1　中國建築研究室張步騫、朱鳴泉、傅高傑調查。

2　中國建築研究室張步騫、朱鳴泉調查。

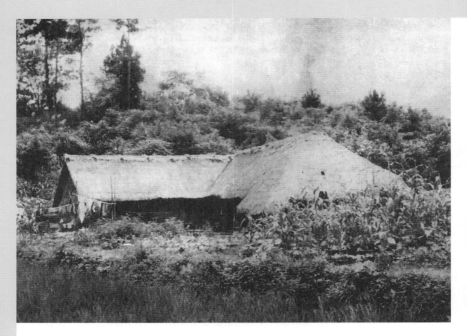

外　觀

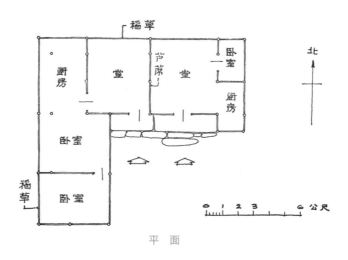

平　面

圖 64　浙江省杭州市玉泉山住宅
（中國建築研究室調查）

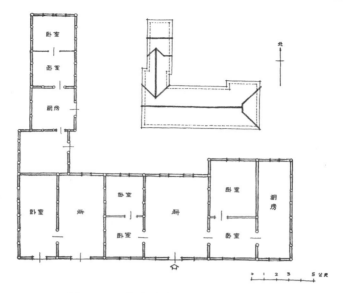

圖 65　江蘇省嘉定縣南翔鎮住宅平面
(中國建築研究室調查)

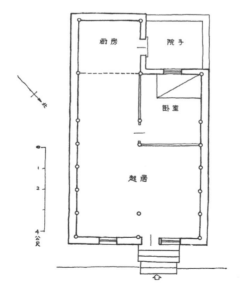

圖 66　江蘇省吳縣光福鎮住宅平面
(中國建築研究室調查)

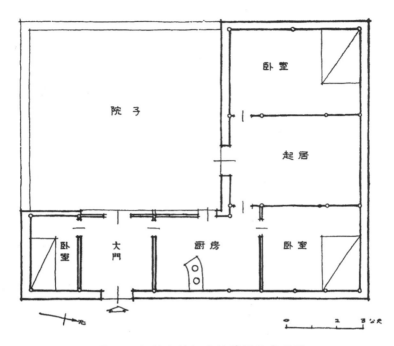

圖 67　江蘇省鎮江市洗菜園住宅平面
（中國建築研究室調查）

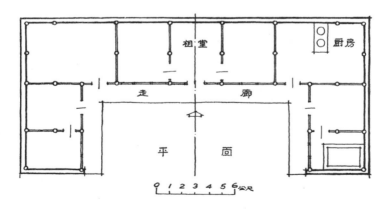

圖 68　四川省廣漢縣住宅
（中國營造學社劉致平調查）

（甲）單層三合院住宅有非封閉式與封閉式兩種基本形式，以及由此二者組合而成的混合體。單層的非封閉式三合院多半位於鄉村中。無論面闊三間或五間，都具有明確的中軸線。但因沒有圍牆，正屋與東、西屋都暴露於外，其中面闊三間的可能就是三合院住宅的原始形體。圖 68 所示四川省廣漢縣鄉間住宅[1]，面闊五間而東、西梢間比中央三間稍寬，是不常見的方式。在結構上為了固定木構架，周圍使用較厚的土牆，上部覆以稻草做成的歇山式屋頂。同時為了保護牆面不受風雨侵蝕與室外走道不被雨雪打濕起見，它的出簷須挑出較長，因而利用天然彎曲的木料，做成向上反曲與挑出一米以上的撐栱，以承受屋簷重量。在我們知道的範圍內，只有四川、貴州的民間建築才有這種特殊作風。

單層的封閉式的三合院由於房屋所有者的經濟條件較好，它的分佈範圍除鄉村外，城市中亦有相當數量，圖 69 所示即是一例[2]。此種住宅的特徵是向外不開窗，形成封閉式外觀。它的主要部分為面闊三間的硬山建築，南向微偏東。中央明間作祖堂、客堂與起居室之用，其後劃出一小間開設後門。左、右次間作臥室，但其南側為東、西廂房所擋住，只能開很小的南窗各一處。東、西廂房原只一處作廚房，現兩家合住，使用方式已不是原狀態。由於長江流域比較炎熱，夏季東、西日曬相當強烈，因而東、西廂房的面闊不大，使天井成為東西長、南北短的形狀。其南有較高的圍牆遮住東、西廂房的山面，中央闢門，門外建照壁一堵，十足表現

1　中國營造學社劉致平調查。

2　中國建築研究室張步騫、朱鳴泉調查。

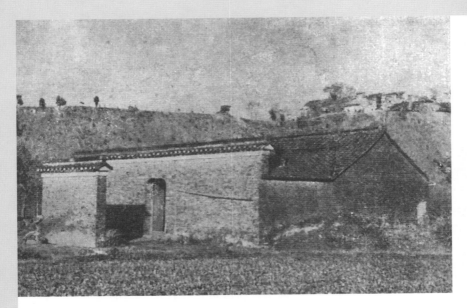

外　觀

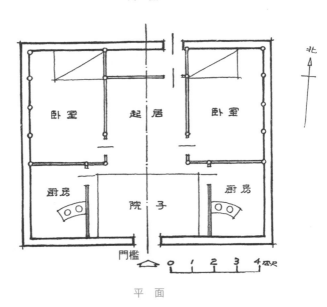

平　面

圖 69　江蘇省鎮江市洗菜園住宅
（中國建築研究室調查）

插圖 5　雲南麗江縣三合院住宅

出封建社會地主階級的生活習慣。不過另外有許多例子不建
照壁，南面圍牆也較低，顯出東、西廂房的山牆。而雲南省
的三合院住宅往往將正屋的懸山式屋頂做成中央高、兩側低
的形狀，並將大門直接設於東屋的南側或西屋的西南角上以
便出入（插圖 5）。或為通風和眺望的緣故，在南面圍牆上開
美麗玲瓏的漏窗數處，因此無論在適用或藝術處理方面似乎
都高出一籌。

　　廣州市石牌村的三合院住宅[1]（圖 70）在平面佈局方面
比上述江蘇省鎮江市的例子更為緊湊，並在左、右廂房側面
各闢一門，準備兩家合用時，東、西廂房可作為兩個廚房之
用。廂房上部用一面坡屋頂，向天井排水。正屋則為雙坡之

1　華南工學院建築系劉季良、趙振武調查。

外　觀

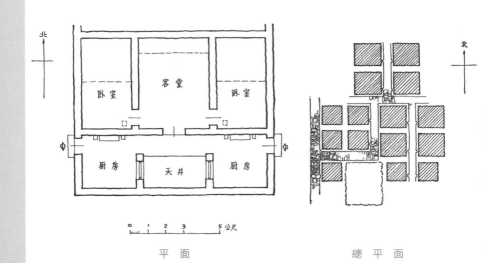

臥室	客堂	臥室
廚房	天井	廚房

0 1 2 3 5公尺

平　面　　　　　　　　總　平　面

圖 70　廣州市石牌村住宅
（華南工學院劉季良、趙振武調查）

硬山頂。客堂與臥室僅在屋頂瓦間各裝明瓦數塊，以採取光線。外牆一般都不開窗，因此室內通風成為很大問題。據說主要是因為防盜與風水的緣故，但現在應當亟予改進。這種住宅有獨立的；也有前、後兩座相連接而中間僅留一條滴水溝；或多座聚集一處，形成小村落的形狀（見總平面圖）。居住者的身份除地主外，還有富農、中農、貧農等。因此在材料方面，有些牆身完全用青磚，有些牆的外側用青磚，內部用土墼，有些全部用土墼砌成，頗不一致。

上海市顧家宅的單層封閉式三合院[1]（圖71），以面闊五間的正屋與前面橫長形的左、右廂房相接，是較特殊的例子。它的外牆結構在木構架的外緣砌走磚牆，再在磚牆外側以竹籬保護；正面亦以竹籬代替圍牆。而正屋的歇山式屋頂與兩側廂房上的懸山式屋頂相銜接，構成輕快樸素的外觀，是江蘇省東南一帶鄉村中常見的式樣。

在從前物質生活不豐裕、治安不好和交通相當不便的農村中，三合院的平面處理又是另外一種方式。圖72所示係黑龍江省克山縣的地主住宅，周圍用土牆包圍起來，四角均設有防守的炮壘。大門位於南面中央，門內有較廣闊的院子。正屋五間內有火炕和煙囪等防寒設備。其前建東屋四間儲藏穀物與飼牲口的草料，附近建有馬廄及雞舍。西屋三間作磨房與農具室，稍南為豬圈。西北角另有圓形穀倉五座。所有這些與前述南方諸例相比較，使我們清楚地了解我國南、北地區的住宅，由於各種客觀條件的不同，存在着很大差別。

1　中國建築研究室張步騫調查。

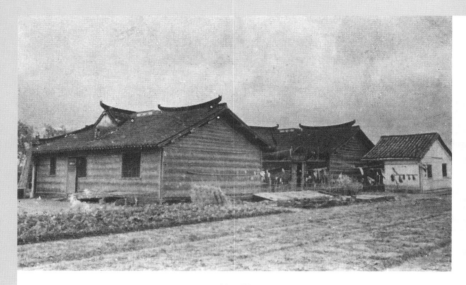

外　觀

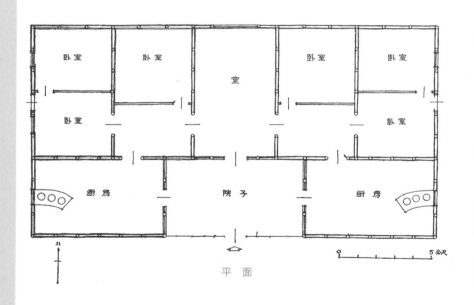

平　面

圖 71　上海市顧家宅路顧宅
（中國建築研究室調查）

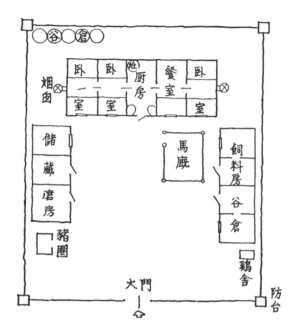

圖 72　黑龍江省克山縣住宅平面
（《滿蒙風俗習慣》）

　　此外，在南方農村中，我們還發現單層三合院住宅中，有不少封閉式與非封閉式的混合形體。圖 73 所示湖南省湘潭縣韶山村毛澤東主席的故宅即是其中一例 [1]。它的主要部分是一個非封閉式的坐南朝北的三合院，大概因地形關係不得不採取這種朝向。這部分以中央的祖堂兼客堂為主體，它的後面有一個小三合院向外微微凸出，再在左側（即東側）配置廚房、臥室、書室等，毛主席的臥室即在其內。據說右側（即西側）部分乃族間公產，因此在結構上雖也用土墼牆，但屋

1　中南土建學院強益壽等調查。

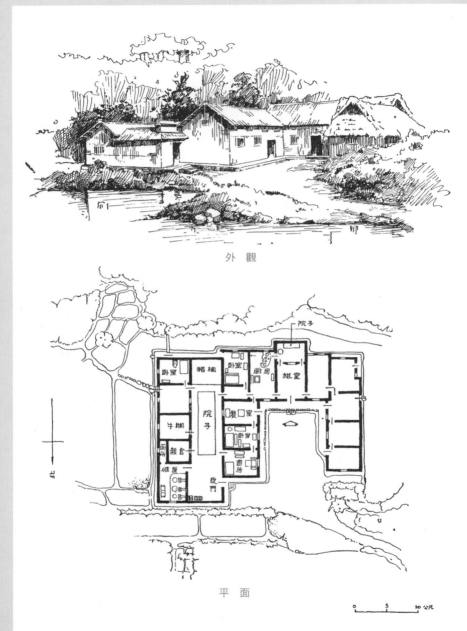

外　觀

院子

卧室　　　猪栏　　　卧室　厨房　　祖堂

院
子

牛栏

卧室

碓屋　谷仓　　　　餐室

　　　　　　书房

　後門

平　面

0　　　5　　　10公尺

圖 73　湖南省湘潭縣韶山村毛澤東主席故宅

（中南土建學院強益壽等調查）

頂材料西側用茅草頂，東側用瓦頂，並不一致。另外，在這三合院的東側又置有南北狹長的封閉式三合院，納穀倉、豬圈、牛欄、廁所等於內，構成不對稱的平面。這種附屬建築用縱長的三合院或四合院的方式，曾見於湖南、浙江二省和前述廣東省與福建省的客家住宅，無疑是南方居住建築的特徵之一。它的外觀為了配合不對稱式平面，將歇山、懸山、硬山三種屋頂合用於一處，頗為靈活自由，尤以後門上部的腰簷與牆壁的處理方法，不僅是適用上和結構上不可缺少的部分，在造型方面也發揮很好效果。沒有它，整個外觀必然顯得呆板而乏變化。可見我國的鄉村住宅中蘊藏着許多寶貴資料，等待我們去作更深入的發掘和研究。

　　（乙）二層的三合院住宅幾乎全部屬於封閉式。它的分佈範圍多半在南方諸省的城鎮和鄉村中。不過有些全部用樓房，有些僅主要的北屋用樓房，東、西廂房仍為平房。圖 74 所示屬於後一種 [1]。這是安徽省徽州市的明代小型住宅，在造型方面雖然南面圍牆並不高，但是大門上覆以內外均出三跳斗栱的門罩，既簡單美觀又適用。門內東、西廂房各兩間，天井採用狹長的平面。廚房位於東屋的東牆外，不在主要建築範圍以內。在平面上北屋雖以間壁分為大、小五間作臥室與儲藏室，但樑架結構仍為三間。樓梯設於明間後面，通至上層。上層改為三間，而中央明間特大，可是樑架結構卻是五間，不與樓下一致是明代的特殊做法。南窗外側，在腰簷上有平台一列，原來鋪磚，但現已無存。因為山區潮濕，周圍的柱子都不砌入牆身內。

1　中國建築研究室張仲一、曹見賓、傅高傑、杜修均合著的《明代徽州住宅》。

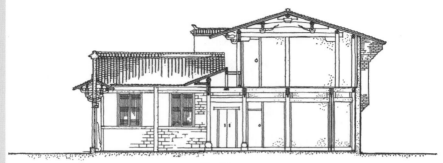

剖　面

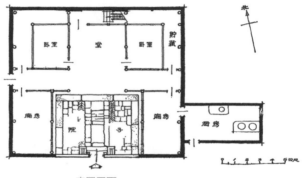

底層平面

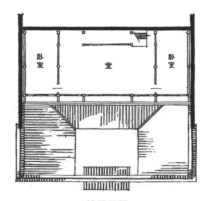

樓層平面

圖 74　安徽省歙縣西溪南鄉黃卓甫宅
（中國建築研究室調查）

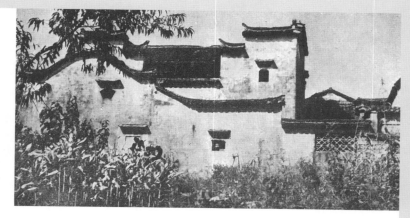

外　觀

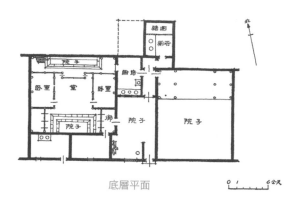

底層平面　　　　　0 1 ⌐ 6公尺

樓層平面

圖 75　安徽省績溪縣城區住宅
（中國建築研究室調查）

除了這些特徵外，其餘樑架、斗栱和門窗的式樣做法都與當地明中葉以後遺物類似。而樓上東端樑架上還殘留一部分明代彩畫，很是寶貴。

兩層三合院住宅的變體如圖 75 所示安徽省績溪縣城區的張宅[1]，以兩個三合院組成 "H" 形樓房作為全宅的主體，再在東、南兩面配以若干平房，構成較複雜的平面與外觀。它的大門並不位於中軸線上，自大門經院落折西進入主樓前部的東廊屋。在三開間的主樓前、後兩面，各有一個狹長的院子和東、西廊，樓梯位於後部的西廊內。據當地明代以來的習慣，樓上作為主要的居住地點，平面佈置往往不與樓下符合，此例仍保存這種方法。它的平房分三部分，第一部分位於主樓前部，原來可能作儲藏室與工人臥室之用，但改修後，其西南角一間向外開門，已不是本來面目。第二部分為主樓東北角的廚房、廁所、豬圈等。第三部分在廚房東側再建三開間平房與跨院，也許作書塾之用。此種狀況係一次造成抑陸續擴建雖無法追索，但就現狀言，這些平房無論在平面或外觀上都使左、右對稱的主樓不陷於平淡呆板。尤以前部平房的輪廓，由西端較高的弓形山牆向東逐步降低，並在牆上點綴扇形和橫長方形小窗與東端較大的漏窗，除了緩和輪廓較生硬的主樓以外，並能配合第二、第三部分的平房發揮平衡作用，是經過一番苦心處理的。依據各種結構式樣判斷，它應是清代所建。

在二層三合院的變體中，除了上述不對稱的例子以外，

1　中國建築研究室張仲一、曹見賓、傅高傑、杜修均調查。

浙江省餘姚縣鞍山鄉五村某宅則採取均衡對稱的方式[1]（圖76）。此宅規模頗大，由前、後兩部分接合而成。前部主樓僅三間，但面闊相當大，夾峙左、右的東、西兩樓，則由面闊較大的五間和較窄的三間配合而成。為了交通關係，不僅主樓與東、西兩樓之間設有走道，東西樓本身也因過於狹長，也用走道劃分為前、後兩部分。同時為了採取光線，又在主樓和東、西二樓的背面，各設狹長的院子一處，故此宅前部平面略似 "H" 形。後部則在中軸線上建面闊五間的單層三合院一座。除了大門位於東南部及西側加建雜屋一區以外，主要部分完全是對稱形狀。它的立面處理，主樓較高，東、西兩樓較低，此二樓採用屋角反翹的歇山頂，與後部單層硬山建築相配合，顯得主賓異常分明。如果不入內調查，幾乎不相信是一座住宅建築。

圖 77 所示是浙江省紹興市鄉間的大型住宅[2]，由十幾個大小不同的三合院組合而成。平面佈局可分為三部分：中央部分在軸線上建門廳、大廳、祖堂和後廳四座主要房屋，而後廳係兩層建築，作居住之用。其中大廳與祖堂面闊五間，後廳面闊七間，方向皆朝南。另外兩部分為左、右兩側的次要建築，面對着大廳與祖堂的山牆，方向是朝東或朝西。為了解決這兩部分的光線和通風需求，除在上述二建築的山牆外側設南北長、東西狹的縱長形院子以外，又可以分割大廳和後廳前面的院子，或增加兩側房屋的院子面積。

1　中國建築研究室戚德耀、竇學智、方長源合著的《杭紹甬住宅調查報告》（未刊本）。

2　中國建築研究室竇學智、戚德耀、方長源合著的《調查報告》（未刊本）。

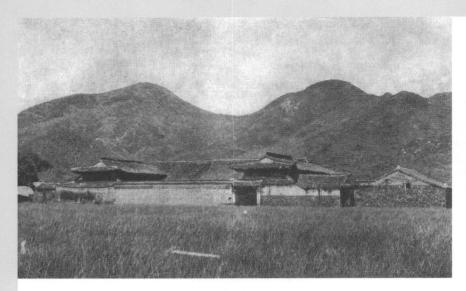

外　觀

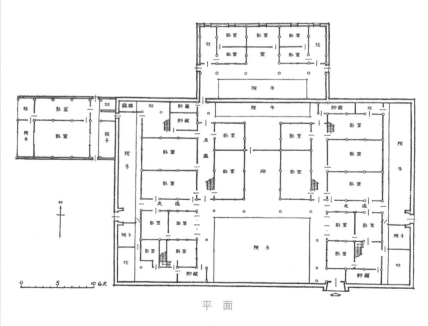

平　面

圖 76　浙江省餘姚縣鞍山鄉住宅
（中國建築研究室調查）

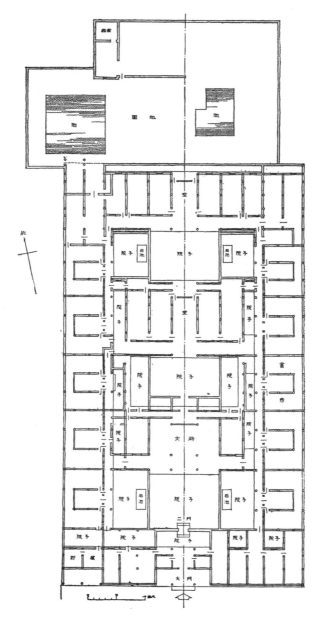

圖 77　浙江省紹興縣小皋埠鄉秦宅平面

(中國建築研究室調查)

總的來說：中央部分的房屋與院子採取橫列式，而兩側房屋與院子採用縱列式，是當地大型住宅在平面佈局上的基本原則。而實際上這種方法並不僅限於大型住宅，當地的寺廟[1]以及下面敘述的福建省客家住宅也大都如此，當是浙江、福建一帶常用的佈局方法之一。

6. 四合院住宅

在時間方面，四合院住宅最少已有兩千年的歷史，並且建造和使用這種住宅的人，由富農、地主、商人到統治階級的貴族，他們都具有較優越的經濟基礎，其中一部分人還竊據了較高的政治地位。它的分佈範圍已遍及全國，隨着不同地區的自然條件與風俗習慣，又產生了各種各樣的平面、立面。因此它的規模與內容，自然佔據着中國住宅的首要地位。總的來說，對稱式平面與封閉式外觀是這種住宅的兩個主要特徵。本書暫依其式樣與結構，劃分為單層四合院和多層四合院兩類。

（甲）單層四合院住宅的平面佈置，又可分為大門位於中軸線上和大門位於東南、西北或東北角上的兩種不同形體。前者大抵分佈於淮河以南諸省與東北地區。後者以北京為中心，散佈於山東、山西、河南、陝西等省。產生這種差別是由於過去封建社會的風水迷信，也就是先天八卦學說的影響。但從發展方面來看，四合院顯然是由三合院擴增而成。

1　中國建築研究室寶學智：《浙江餘姚縣保國寺大雄寶殿》（未刊本）。

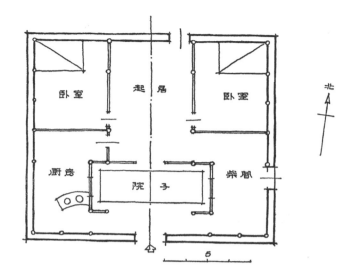

圖 78　江蘇省鎮江市洗菜園林宅平面
（中國建築研究室調查）

在平面處理上，三合院或四合院的大門位於中軸線上是比較
自然的形式，而先天八卦的流行是從宋代開始的，因而後者
的產生時期顯然要比前者為晚。

　　大門位於中軸線上的單層四合院住宅，暫以下列幾個例
子為代表。

　　圖 78 所示江蘇省鎮江市洗菜園林宅[1]，在三合院大門內，
沿着天井南側的牆，建走廊一段與東、西屋相銜接。如果與
圖 69 及圖 79 比較，此段走廊似乎是三合院發展到四合院

1　中國建築研究室張步騫、朱鳴泉調查。

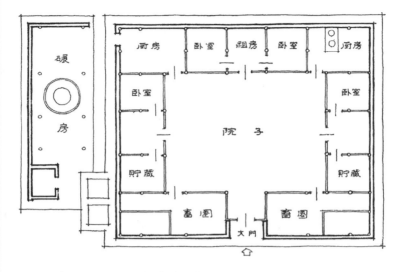

圖 79　四川省廣漢縣住宅平面（中國營造學社劉致平調查）

過程中的過渡形式。此例為避免夏季日曬的灼射，改以西屋作廚房，東屋儲藏燃料，並在東屋開旁門以便出入，可是作為臥室的北屋的東西次間缺乏採光的窗，則是無可諱言的缺點。

　　圖 79 所示是四川省廣漢縣一戶富農的住宅[1]，在平面上具有明顯的中軸線，並沿着略近方形的院子建造房屋。該宅將主要建築大門與祖堂、客堂置於中央部分，其餘房間採取左、右對稱方式，是南方農村中較典型的例子。此外，從它的家畜圈欄等位於大門兩側，可看出當時人們在治安不良的狀況下，為了保護生產上不可缺少的牲畜，如何忍受着不衞

1　中國營造學社劉致平調查。

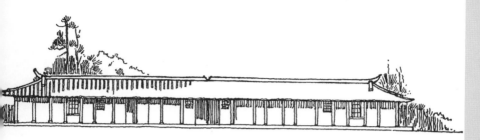

立　面

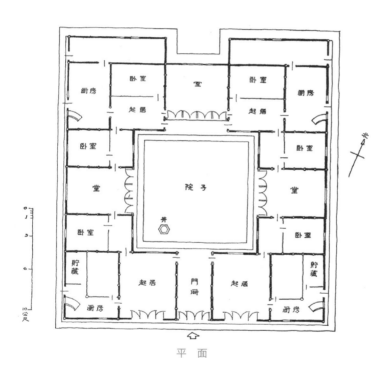

平　面

圖 80　上海市四平路劉宅

(同濟大學建築系調查)

生的痛苦。碾房位於住宅的西側是當地常見的方式，不過也有置於四合院的南屋或宅外東南角上的。

　　圖 80 所示上海市四平路劉宅[1]，是從前地主的住宅，建於清中葉。平面佈置雖與圖 79 同一原則，但在住宅前面置有樹籬和垂花門一座。住宅本身的規模也較大，且無碾房及牲畜的圈欄，而房屋的造型採用屋角反翹形式，都是經濟條件較好的表示。

　　圖 81 所示是湖南省新寧縣前官僚地主的住宅[2]，亦即著者之祖宅，建於清代末期，由前、後兩進四合院組成。第一進西側為平面比較複雜的客廳與書塾。東側為倉樓，而樓上並不使用，完全因為左青龍右白虎、青龍高於白虎才吉利的風水之說，在穀倉上面加建毫無實際需要的樓房四間。第二進北屋五間，東、西屋各三間。而北屋明間為了舉行婚喪禮節時不擁擠起見，將前部壁體退後少許，很合實際需要。北屋後面為果園。由果園西北角上的後門通至其外的菜圃，再有圍牆一重包於菜圃的外面，可見當時官僚階級的生活情況。可是同為鄉村中地主的四合院住宅，在東北地區，房屋周圍不但有圍牆，而且四角還建有炮樓，又在大門外建照壁；大門內建影壁；正房前面建照門等（插圖 6）。地主們為了本身安全，在原則上雖都採取封閉式建築，但因客觀需要不同，也就產生某些不同的手法。

1　同濟大學建築系調查。

2　著者調查。

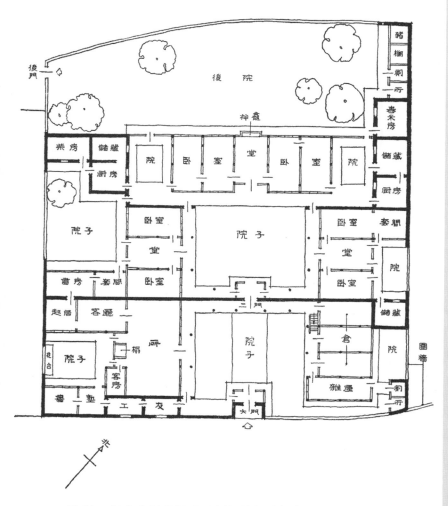

圖 81　湖南省新寧縣城區劉敦楨教授祖宅平面（著者調查）

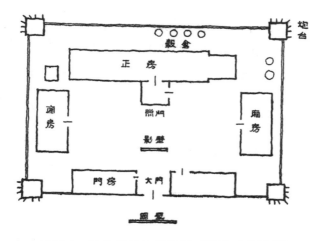

插圖 6　東北農村住宅平面（滿蒙風俗習慣）

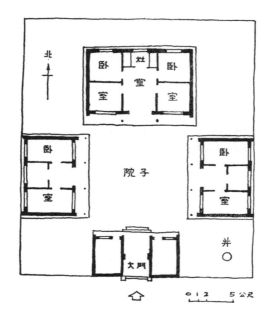

圖 82　吉林省吉林市東合胡同住宅平面（其一）

（長春建築工程學校黃金凱調查）

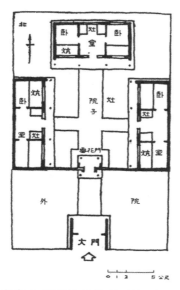

圖 83　吉林省吉林市東合胡同住宅平面（其二）（長春建築工程學校黃金凱調查）

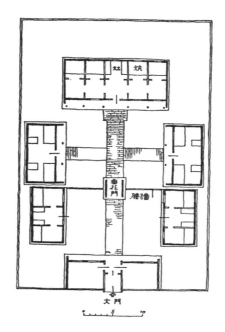

圖 84　吉林省吉林市頭角胡同住宅平面（長春建築工程學校黃金凱調查）

圖 82 至圖 84 所示是吉林省吉林市內中流住宅較普遍的形式 [1]。在平面佈局上，這三個住宅都具有明顯的中軸線，並將大門置於此軸上。圖 82 所示係小型四合院。圖 83 則規模稍大，且以內垣與垂花門將全宅分為前、後兩部。圖 84 所示不但前院建有東、西屋，而且大門與北屋也都改為面闊五間。總的來說，一方面將大門建於中軸線上，另一方面又在住宅中部建垂花門，很明顯地糅合了南北兩地區的不同做法於一處。此種平面又見於瀋陽一帶，是否受山東省登萊半島移居人們的影響，抑為當地特創的方法，尚待進一步研究才能確定。

　　除了上述各種例子以外，在南方人口較稠密的城市中，住宅的平面、立面處理方法又略有不同。圖 85 所示湖北省武漢市住宅是其中較簡單的一例 [2]。由於基地面積不大，而需要的房間頗多，只在中軸線上置長方形院子一處。同時因四面都是街道，不得不用高牆封閉起來，致內部光線和通風都感不夠，尤以後部房屋因進深太大，此種缺點最為嚴重。不過它的正面立面的處置手法值得注意。就是在中軸線上開大門及左、右小窗各一處外，又在牆的上部挑出四個墀頭，而中央兩個墀頭較高，挑出也較長，夾峙於大門上部。這兩個墀頭間的牆壁以線腳分為三層，自下而上逐層向外挑出，表示這部分的重要性，使與左、右牆面發生若干變化。上部再以水平的人字形牆頂將四個墀頭聯繫起來，而位置較墀頭略低。手法很簡單，卻增加了不少藝術效果，無疑是一位斫輪老手

1　長春建築工程學校黃金凱調查。

2　前中南建築設計公司王秉忱等調查。

的作品。

圖 86 所示是福建上杭縣位於城區內 [1] 的住宅。整個平面由於地基進深較大而面闊很窄，在中軸線上建門廳、下廳、上廳和三廳四座主要建築。下廳平面作縱長方形，供會客及婚喪典禮之用。上廳平面更狹而深，以間壁劃分為前、後兩部分，前部宴客，後部作女眷們會客地點。三廳的明間也作縱長方形。這些廳堂兩側的廂房都作起居與臥室。最後兩層院子的左、右作廚房及豬圈、雞舍之用。此宅雖有效地利用地基面積，建造了不少房屋，但院子面積太小，致大部分房間光線不夠，通風不好。因此，不得不將房屋的高度略為加大，是從前南方城市住宅常用的方法。

大門不位於中軸線上的住宅，是受以往以河北省正定縣為中心的北派風水學說的影響而形成的。這派人認為住宅與宮殿、廟宇不同，不能在南面中央開門，應依先天八卦以西北為乾、東南為坤，乾、坤都是最吉利的方向，因而用以作為決定住宅大門位置的理論根據。因此路北的住宅，大門闢於東南角上；路南的住宅，大門位於西北角上。東北是次好的方向，多在其處掘井或作廚房，必要時也可開門。唯獨西南是凶方，只能建雜屋、廁所之類。這種風水思想不僅支配了以往北京住宅的平面佈局，而且在不同程度上影響了山西、山東、河南、陝西等省的住宅。即便如此，住宅的佈局畢竟不能脫離人們的生活需要與各種自然條件和經濟條件，因而我們在這些地方仍然發現不少例外。

1　中國建築研究室張步騫、朱鳴泉調查。

外　觀

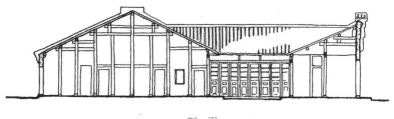

剖　面

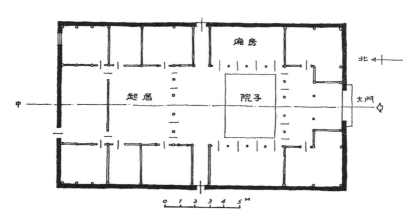

平　面

圖 85　湖北省武漢市住宅（前中南建築設計公司王秉忱等調查）

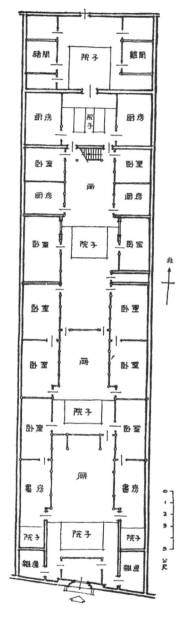

圖 86　福建省上杭縣城區住宅平面（中國建築研究室調查）

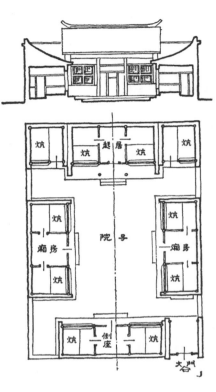

圖 87　北京市四合院住宅平面
（其一）（《北支住宅》）

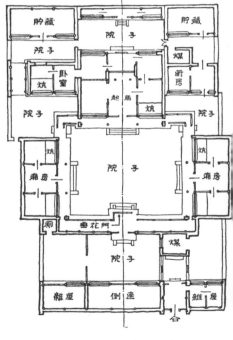

圖 88　北京市四合院住宅平面
（其二）（《北支住宅》）

圖 87 至圖 90 所示四座北京住宅雖規模大小有所不同，但都依據上述原則將大門設於東南角上。入門後對門有照壁一堵，經小院，折西才達到住宅的本體。其中圖 87 所示住宅面積較小，僅有一個南北狹長的院子，沒有垂花門和圍繞院子的走廊，東、西廂房也僅用一面坡瓦頂。圖 88 所示住宅有院子三重，第二重院子是全宅的主要部分，周圍配列北屋，東、西屋和垂花門、走廊等。其中北屋為面闊三間的硬山建築，左、右附有套房各兩間，用作主人的臥室與儲藏室等。

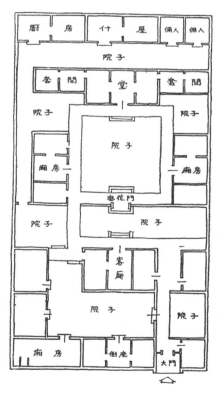

圖 89　北京市四合院住宅平面（其三）（著者調查）

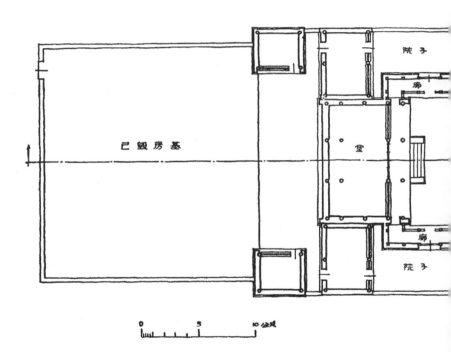

院子

房

堂

房

院子

已毀房基

0 5 10公尺

圖 90　北京市地安門附近住宅（中國建築研究室調查）

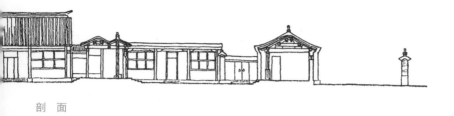

剖　面

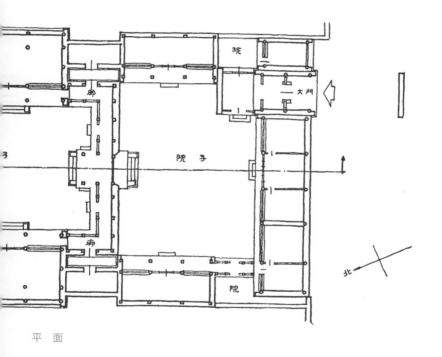

平　面

東、西屋雖都是三間，但面闊、進深較北屋稍小，表示封建社會的主從關係。圖89所示住宅具有院子四重，大門內未設照壁，但較重要的特徵是入門後以走廊通至客廳，而客廳又有走廊與第三重院子的西屋相聯繫，雨雪時出入利用走廊，比前述兩例較為方便。又西屋後面闢甬道一條，俾傭工購買什物與女眷們出入不必經由垂花門，是適應當時生活習慣的必要措施。圖90所示住宅大門外有影壁，宅內雖僅有院子兩重[1]，可是院子的面積較大，房屋的空間組合比較疏朗，並且次要房屋使用平頂，不僅節約工料，且使外觀發生若干變化，是較好的處理方法。總之，這種四合院最引人入勝處是各座建築之間用走廊連接起來，不但走廊與房屋因體量大小和結構虛實產生對照作用，而且人們還可通過走廊遙望廊外的花草樹木，造成深邃的視野與寧靜舒適的氣氛；同時以灰色的地磚和牆壁襯托金碧交輝的柱、枋、門、窗等，更使得整個住宅十分雍容華麗。當然，這些藝術風格是過去為統治階級服務而產生的，但在另一方面，它們是無數匠師們苦心創造的結晶品，決不能抹殺其應有價值。只可惜全體佈局和詳部結構、裝飾為過去封建社會各種政令與習慣所拘束，幾乎成為一種定型。同時在功能方面，因全部使用平房，佔地過多，已不適合今天的經濟條件，即使人們對它們異常熱愛，仍不能挽救其逐漸消滅的命運。問題是在不違背今天適用、經濟和各種技術條件的原則下，如何吸收它們的優點，予以靈活應用，才是正確途徑。有關北京四合院住宅內之垂花門及內院景象，可參見圖91、圖92。

1　中國建築研究室張步騫調查。

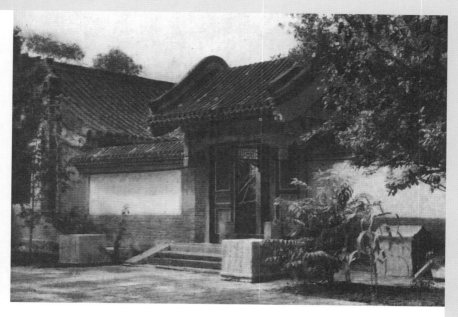

圖 91　北京市某住宅垂花門（中國建築研究室調查）

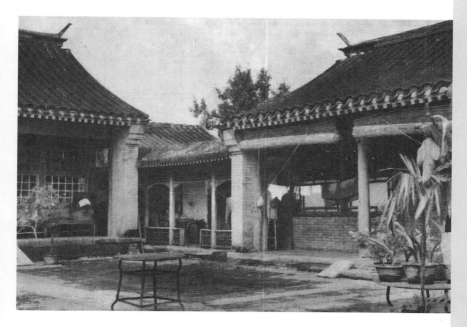

圖 92　北京市某住宅內院（中國建築研究室調查）

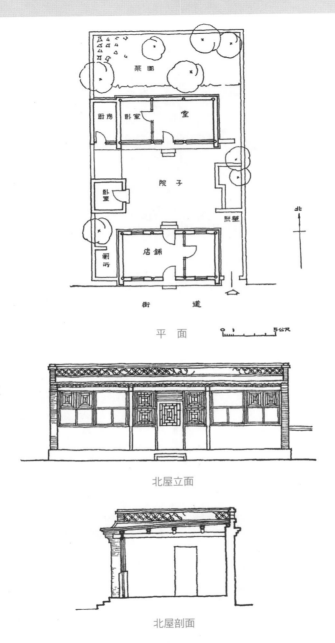

平面

北屋立面

北屋剖面

圖 93　河北省宛平縣住宅（北京城市規劃局設計院巫敬桓等調查）

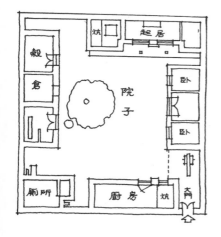

圖 94　河北省石家莊市住宅平面
（《北支住宅》）

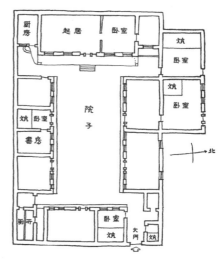

圖 95　山西省太原市住宅平面
（《北支住宅》）

　　圖 93 所示係河北省宛平縣住宅兼商店的例子 [1]，雖然東、
西屋一大一小未採取對稱方式，但是大門位於東南角，廁所
位於西南角，仍是依據風水原則而決定的。此例用麥秸泥構
成平緩的一面坡屋頂，除了簷口排水的一面以外，其餘三面
砌有較矮的女兒牆，並用普通板瓦做成透空的球紋裝飾，是
華北民間建築較普遍的方法。

　　圖 94 所示是河北省石家莊市的農村住宅。圖 95 所示是
山西省太原市的中型住宅。這兩個例子的大門都開在東北角
上，但置廁所於東南角，由此可見華北一帶的住宅平面仍有
不少於傳統習俗相連。

1　北京城市規劃局設計院巫敬桓等調查。

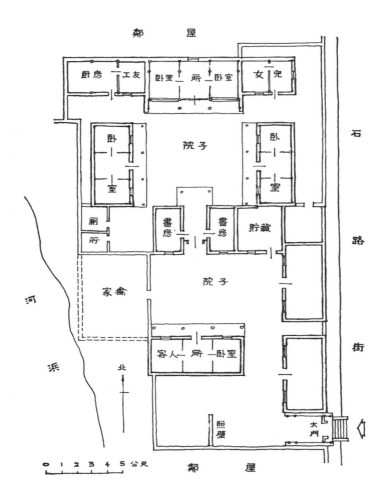

圖 96　山東省德州市傅宅平面（中國建築研究室調查）

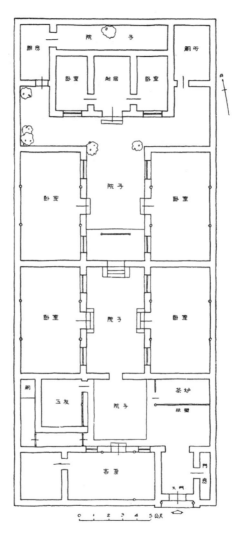

圖 97　河南開封市裴楊公胡同王宅平面（中國建築研究室調查）

外　觀

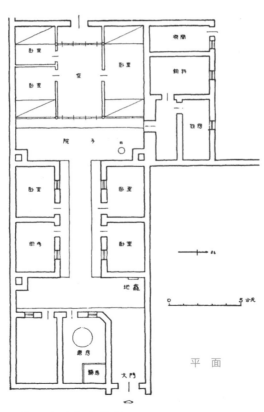

平　面

圖 98　陝西省西安市耿宅（中國建築研究室調查）

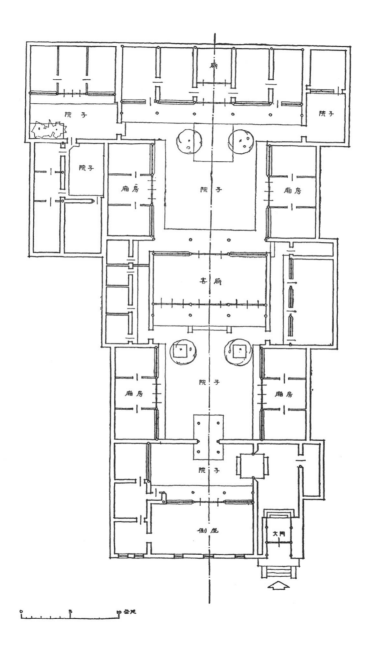

圖 99　山西省大同市住宅平面（南京工學院建築系及中國建築研究室調查）

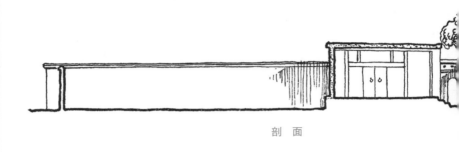

剖　面

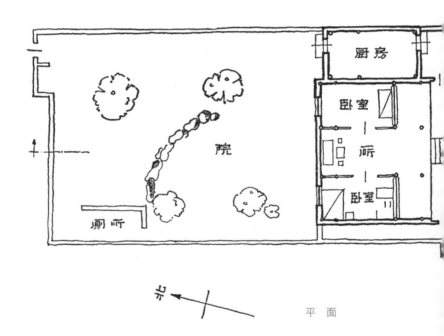

廚房

臥室

廳

臥室

院

廁所

北

平　面

圖 100　河北省正定縣馬宅（同濟大學建築系及中國建築研究室調查）

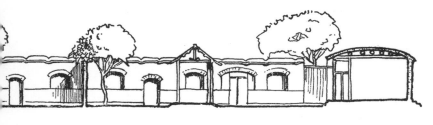

院內立面

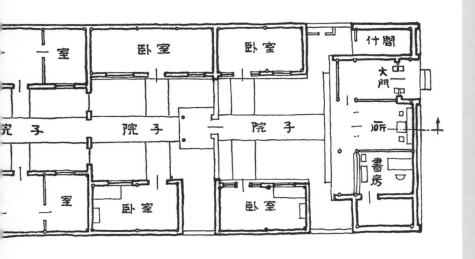

圖 96 至圖 100 所示是山東省德州市[1]、河南省開封市[2]、陝西省西安市[3]、山西省大同市[4]、河北省正定縣[5]等處的中型和大型四合院住宅。全體平面都作南北長而東西狹的形狀，並置大門於東南角上，所不同的是德州與大同兩例的主要建築附有前廊，院子也近於方形，和北京住宅比較接近；可是正定、開封、西安三例採取南北狹長的院子，故東、西屋將北屋的東、西次間遮住一部分。這種方式在華北諸省相當普遍，而與長江、珠江流域使用東西長、南北狹的院子恰恰相反。據著者不成熟的看法，除了節約基地面積以外，這些地方夏季最熱的日數比南方少，氣溫也稍低，因而西曬不太強烈，可能是採用這種平面的原因之一。在造型方面，前述正定住宅除垂花門外幾乎全部使用麥秸泥做成的平頂和囷頂。西安住宅則大門與倒座用一面坡屋頂向院內排水，因而夯土做成的外牆比較高聳，不得不在牆身上部裝薄磚兩排，增加牆身的強度並防止雨雪侵蝕牆面，同時在外觀上可配合上部出簷，增加水平線角，使平坦的牆面發生變化，是相當成功的手法。

　　除此以外，還有兩個特殊例子。一個是圖 101 所示山東省濟南市某宅[6]，在右側三進和左側五進的四合院住宅中，用縱長的走廊把左、右兩側的房屋聯繫為一體，頗不多見。另一

1　中國建築研究室傅高傑、朱鳴泉調查。

2　中國建築研究室張步騫調查。

3　中國建築研究室張步騫調查。

4　中國建築研究室杜修均、朱鳴泉、張步騫、傅高傑及南京工學院建築系潘谷西調查。

5　中國建築研究室戚德耀及同濟大學建築系陳從周、朱葆良調查。

6　華南工學院建築系劉季良調查。

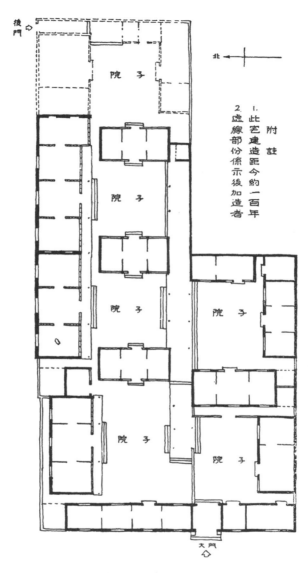

圖 101　山東省濟南市住宅平面（華南工學院劉季良調查）

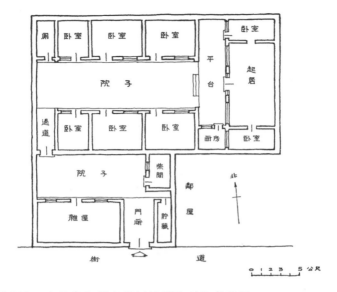

圖 102　山西省太原市晉祠鎮塔院村住宅平面（中國建築研究室調查）

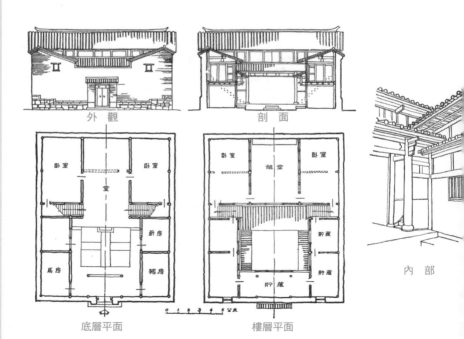

圖 103　雲南省昆明市郊區 "一顆印" 住宅（中國營造學社劉致平調查）

個是圖 102 所示山西省太原市晉祠鎮某宅 [1]，在曲尺形的地基內，將前、後兩個院子的房屋排成不同的方向，就是前院的大門與倒座採取南北向，而後院的中軸線採取東西方向。這樣，不僅充分利用地形，可建造更多的房屋，而且還必須經過西側的過道，才能進入後院，以滿足從前鄉村中治安不好的要求。

（乙）兩層以上的四合院住宅，在佈局方面大都以一家一宅為原則，可是也有數家乃至一二十家合住於一宅之內。房屋高度通常為兩層，但福建地區有高達四、五層的例子。總的來說，這類住宅以南方較多，北方較少。

小型的兩層四合院住宅可以雲南省昆明市鄉間的"一顆印"為代表 [2]（圖 103）。這種住宅是由於昆明的緯度較低、海拔較高，不但夏季正南方向的日照角度較大，而且在冬季室內亦不能接受更多的陽光。而鄉間住宅往往四面臨空，不為道路方向所拘束，因此多半採用東南向或西南向。此種情形據唐末的記載便已如此 [3]，可見古代勞動人民根據生活實踐早就注意住宅與日照的關係了。在平面上，這種住宅以略近方形的院子為中心，很緊湊地配置上下兩層房屋。在結構方面，牆壁下部用亂石，上部用土墼或夯土牆。其次要房屋則覆以前長後短的兩落水屋頂，都是較經濟的方法。不過樓下左、右次間光線不足和樓梯過陡，樓梯通至樓上東、西屋的交通十分不便，以及牲畜雜處院內，都是亟待改正的缺點。

1　中國建築研究室張步騫、戚德耀調查。

2　劉致平：〈雲南昆明一顆印住宅〉，《中國營造學社彙刊》第七卷第一期。

3　唐樊綽：《蠻書》。

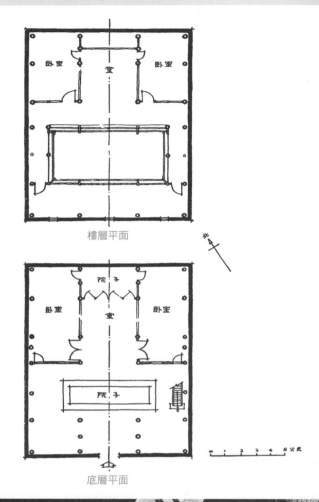

卧室　　　　堂　　　　卧室

樓層平面

北

院　子

卧室　　　　室　　　　卧室

院　子

底層平面

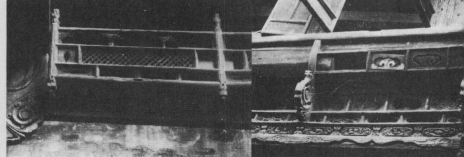

圖 104　安徽省歙縣柘林鄉方宅 （中國建築研究室調查）

在小型的兩層四合院住宅中，安徽省徽州市一帶還存留着一批歷史價值和藝術價值相當高的明代住宅值得介紹[1]。這一帶因地狹人稠，在明代早已使用二層或二層以上的住宅，為了冬季室內獲得較多陽光，建築多半採取西南方向，圖 104 所示安徽省歙縣柘林鄉方宅即是一例。在平面上它僅由前、後二進樓房和一座東西較長的院子所構成。院子左、右只設進深很淺的東、西廊，而置樓梯於東廊內。在功能方面，這種辦法似乎比建造夏季受強烈的東西曬，同時又妨礙前、後兩進次間光線的廂房更為合用。不過它的詳部做法，前進樓下明、次三間沒有間壁，樓上亦僅用地板，未在板上鋪磚，與當地其他明代住宅不同，可能經過一番改修，不是原來情狀。在藝術處理方面，住宅的外部形體異常簡單樸素，可是一入大門走到院子附近，人們印象就為之一變。原因是樓上在柱子外側裝有華美的木欄杆一周，欄杆的構圖與紋飾，在東、南、西三面都比較簡潔秀麗，但北面在鵝頸椅上另施以複雜細緻的雕刻，使欄杆本身在統一中發生若干變化。更重要的是由於集中使用裝飾，這一圈以水平線條為主和雕飾較繁密的欄杆，與上、下兩層以垂直線條為主，而形體比較素淨的木板壁及柳條式窗桶形成強烈對比，是這些住宅最主要也是最成功的特徵之一。在同一原則下，樓上用樸素的木間壁與上部曲線較多和雕飾繁縟的駝峰、樑架等相配合，也收到類似的效果。而宅中樑架的形體比較碩大，只有適當地使用若干雕刻才能緩和其形體笨重的缺陷，以達到既雄壯又華

1　中國建築研究室張仲一、曹見寶、傅高傑、杜修均合著的《徽州明代住宅》。

麗的效果。據記載，自明中葉起，當地出外經商致富的人很多，一度操縱長江中、下游的金融達三四百年之久，因而在故鄉建造了不少住宅[1]。但前述華麗的裝修雕刻僅限於明中葉至明末時期，一入清代便逐漸減少，可見產生這種作風的原因，似乎不僅由於經濟條件，而且和當地的文化和工藝——如新安畫派及版畫等的盛衰、人們對藝術的鑒賞愛好，以及匠師們的創作水平，都不無關係。

兩層以上的四合院住宅應推廣東、廣西、福建等省的客家住宅規模最為宏大[2]。據傳說，客家是三國、兩晉以來的中原移民，為了本身安全採取聚族而居的方式，因而住宅的高度竟達四、五層，房間數目也自數十間至一二百間不等，形成如此龐大的群體住宅，無論在平面佈局或造型藝術方面，都與其他地區的住宅有顯著的差別。據現在我們知道的資料，客家住宅有長方形土樓、縱列式樓房、三堂兩橫式住宅及環形土樓四種形式。至於這些住宅的建造年代，因尚未詳細調查，現在只知道在福建地區，除環形土樓較晚外，其餘三種的年代，最早的建於清康熙末年和雍正年間，而以乾隆年間所建數量較多，甚至在最近一二年內還繼續建造長方形土樓和環形土樓。不過在平面佈局上，三堂兩橫與環形土樓不屬於四合院範圍之內，當於後節另行介紹。

使用長方形土樓的地區，在福建地區，主要在該省西南隅與廣東鄰接的永定縣山區內，但龍岩縣也有少數此類住宅。它的平面如插圖 7 所示，共計四種。第一種為最簡單的

1　謝肇淛：《五雜俎》，以及民國《重修歙縣誌》等。

2　中國建築研究室張步騫、朱鳴泉、胡占烈合著的《福建永定客家住宅》（未刊本）。

 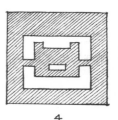

插圖 7　福建永定縣長方形土樓平面

口字形。第二、第三、第四種較複雜，即在口字形外樓內加建客堂和各種附屬房屋。造型方面，第一種多為三層，或北側的主樓高三層，其餘三面高兩層。第二、第三兩種的主樓一般高四層，其餘三面高三層。第四種都高四層。至於院內的客堂和附屬房屋通常僅高一層，當地人稱為"厝"。因另有專文詳細報道[1]，本書僅對第二種土樓作極簡單的介紹。

　　首先應當解釋的是，這類住宅因高度在三層至四層，周圍牆壁如用磚牆，費用太大，只得就地取材，建造厚度一米以上的夯土牆，所以一般稱為"土樓"。圖 105 所示係第二種長方形土樓的平面，完全採取左、右對稱的佈局方式，而第一層平面比較複雜。大門位於中軸線上。入門後有五角形小院。此院兩側的走廊設有踏步，自此上達由三面廊屋環繞的狹長院子。再進有大廳一所，其後為供奉祖先牌位的祖堂。其中大廳為從前舉行各種典禮和家屬會議及接待賓客的地點，因此從大

1　中國建築研究室張步騫、朱鳴泉、胡占烈合著的《福建永定客家住宅》（未刊本）。

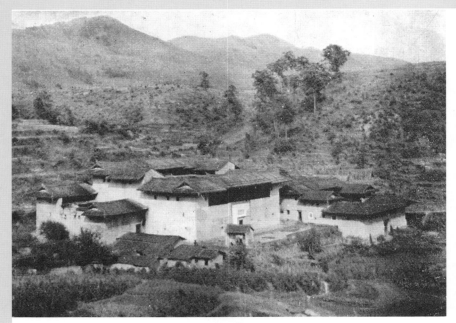

外　觀

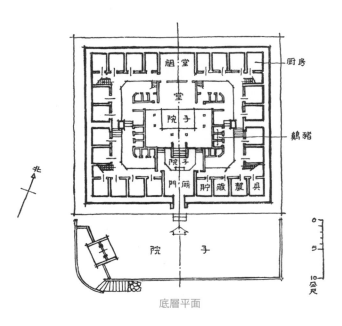

底層平面

圖 105　福建省永定縣客家住宅（長方形土樓）（中國建築研究室調查）

門到祖堂是全宅最重要的核心部分，依當時習慣必然置於中軸線上。但此區的周圍，竟建有豬圈和養雞的小屋多間，有礙衛生是其很大缺點。其次，外圍樓房在內臨院子處有階台一周，以便交通。為了增加樓房的剛性，除各間應有的隔牆以外，又在左、右兩側建更厚的隔牆各一堵。這部分房屋的用途，位於大門兩側者儲藏農具，其餘三面作廚房。又在左、右兩端各設樓梯二處，以達上層。第二層作儲藏穀物之用，第三層住人，第四層僅限於外樓的後半部，也用於居住。從前因為治安關係，第一、二層不向外開窗，第三層僅在正面中央用木板壁處開稍大的窗子，其餘部分都用小窗，整個外觀給人堅固穩定的印象，很像一座堡壘。屋頂式樣在正、背二面用歇山頂，而將中央部分略為提高；左、右兩側則用懸山頂。屋角雖然並不反翹，但是出簷頗深，再加後半部屋頂較高而前半部較低，並在轉角處做成歇山形式，如宋畫中常見的式樣，因此屋頂參差錯落，異常美觀。

縱列式樓房是廣東地區客家住宅較普通的形體。圖 106 乃廣東省梅縣松口鎮客家住宅的平面 [1]，整個輪廓雖為橫長方形，但內部建四行縱深的兩層樓房。隨着樓房的方向，在其間配列大、小庭院三行，而中央一行院落較寬，全宅以它為中軸，構成左、右對稱的平面。因此，在外觀上有四堵山牆向外。山牆與山牆之間設大門三處。門內的院子位於中央者用方形，兩側者用縱長形。這些院子的兩側各有廳堂供待客與聚會之用。經前院進入後院，庭院平面更為狹長，兩側房

1　中國建築研究室張步騫、朱鳴泉、胡占烈合著的《福建永定客家住宅》（未刊本）。

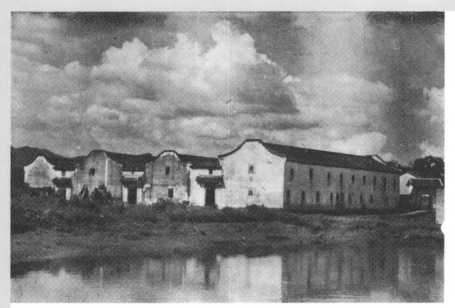

外　觀

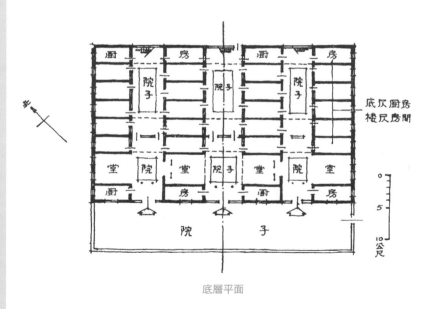

底層平面

圖 106　廣東省梅縣松口鎮客家住宅（中國建築研究室調查）

間作廚房及雜屋，而在院子後端設樓梯一處，通至樓上的臥室。在今天我們知道的客家住宅中，以此例的平面和外觀較為簡單。此外，在福建省永安縣也有此種住宅，可是只有縱列的房屋三行（俗稱"三橫式"），規模較簡單。

7. 三合院與四合院的混合體住宅

這種住宅在北方比較少，可是在南方諸省，從簡單到複雜有各種不同類型。下面所舉諸例只是其中一部分，但仍可分為單層與二層以上兩種。

（甲）單層的三合院與四合院混合體住宅。圖 107 所示係風景區的別墅，位於浙江省杭州市煙霞洞的山坡上 [1]。由於東、南、北三面是眺望較佳的風景面，使得該別墅的平面佈局，不能採取在中軸線上重疊幾個封閉式四合院的傳統辦法。它的大門位於東南角上。門內用兩重相反的三合院構成"王"字形平面，以便欣賞南、北兩面的景色，因此就在大廳北側建突出的抱廈，並在大廳南側的院子外緣建欄杆一列。不過東端居住部分的四合院過於密閉，只有東南角上的花廳可向外展望，頗有美中不足之感。但總的來說，它靈活地運用三合院、四合院兩種平面，與使用目的及地形相配合，仍是比較成功的例子。

1　中國建築研究室戚德耀、寶學智、方長源合著的《杭紹甬住宅調查報告》（未刊本）。

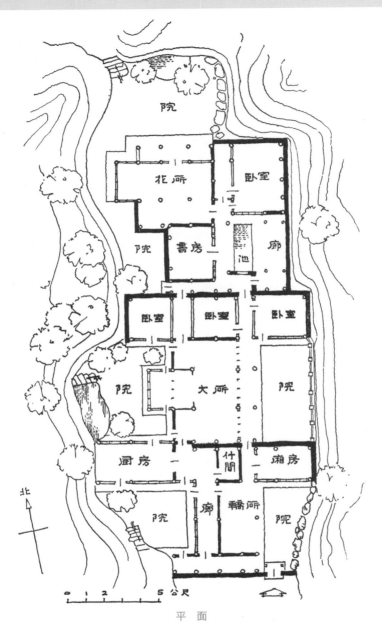

院

花廳　　卧室

院　書房　　　廊

池

卧室　卧室　卧室

院　大廳　院

廚房　什間　廂房

院　廊　轎廳　院

北

０ １ ２　　　５公尺

平　面

圖 107　浙江省杭州市煙霞洞附近住宅平面（中國建築研究室調查）

圖 108 所示是浙江省杭州市金釵袋巷某宅的平面。在不對稱的原則下，組合若干單座建築與幾座三合院、四合院，再繫以走廊，是一個較特殊的例子。住宅大門設於東側，但房屋皆採取南向。門內院子的南側堆有假山。再南為客廳三間，兩層，模仿園林建築的傳統方法，將樓梯設於外部。客廳南面鑿水池，池中建方亭，以曲橋與兩岸相通。自客廳往西，經過一段走廊，至主人的住所。其前院原栽植花木，東側以花牆與客廳前部的池沼分隔。主人住所之後，另有面闊四間的房屋一區乃家屬居住地點。再後為廚房、雜屋。其東以走廊通至大門北側的小四合院，是以往子弟讀書處。此宅把居住與園林兩部分巧妙地接合於一處，頗費匠心，但可惜現在花木摧殘、僅存軀殼了。

　　圖 109 所示是江蘇省蘇州市著名的大型住宅之一[1]。除居住部分外，還包括東西兩座花園，可列為江南一帶官僚地主住宅的典型例子（即蘇州耦園）。此宅東、南、北三面有小河縈繞，大門設於南面。在平面上，中央部分由門廳、轎廳、大廳至最後主人的住宅共計四進。門廳與轎廳皆用橫長方形平面。大廳採用縱長方形平面，內部相當宏敞。第四進主要住房則是用兩個相反的三合院構成的“H”形平面。依蘇州一般大型住宅的佈局方式，此中軸部分的左、右兩側，往往機械地置南北縱長狹窄如幽巷的備弄各一條，再在備弄的左、右配置若干小院落。可是此宅不用備弄，而在中軸部分第四進的兩側建小四合院各一處，再在其前配以曲尺形建築與三合

1　中國建築研究室張步騫、朱鳴泉調查。

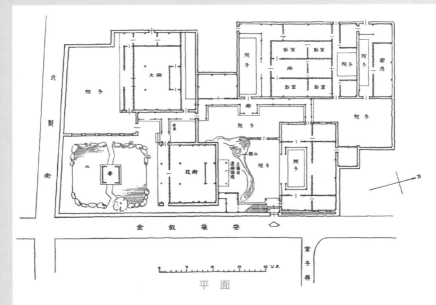

圖 108　浙江省杭州市金釵袋巷住宅平面（中國建築研究室調查）

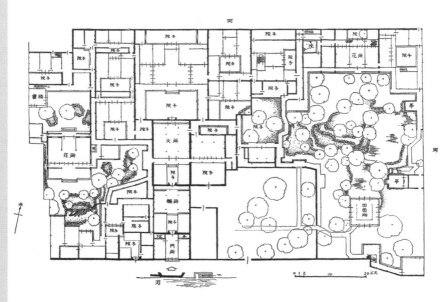

圖 109　江蘇省蘇州市小新橋巷劉宅平面（中國建築研究室調查）

院等，頗能獨出機杼，不落常套。總之，它的中軸部分雖採取對稱式原則，但其他部分則儘量求變化，尤以東、西兩座花園與住宅的聯繫，以及房屋與園林融合無間，是其重要的特點。東園為主人宴聚的地點，自小花廳起以或高或低的曲廊（圖110），迤邐通至東北角的重層的建築群，其前石山崢嶸，遮住樓屋的西部，構成幽曲而不拘束的境界。但南部樹木業已凋零，房屋和回廊亦倒坍一部，致山南池沼開朗有餘而停滀不足，已非原來情狀。西園為主人讀書處，前、後羅佈山、石、樹木，又自東側小軒建斜廊西南駛，通至前部書塾。而書齋後部隔着山石建曲尺形書樓（圖111），較東園更為曲折幽邃。

　　圖112、圖113所示四川南溪縣地主住宅，建於清代中葉[1]。此宅依山建造，因地形關係進深較淺而面闊較大。大門東向，沿着石台建第一進下廳房九間。次為進深很淺的院子。再進為正房五間，加兩端轉角房共計七間，而祖堂位於中央明間。以上部分依中軸線向左、右佈置，完全均衡對稱，但其餘廚房、倉房、碾房等附屬建築則隨宜處理，手法頗為自由。房屋結構，在青赭色的石台上建立木架，外壁用竹笆牆，墁石灰，柱、枋、門、窗皆木料本色，上部覆以灰色小瓦的懸山式屋頂，色調頗為溫和輕快。內部施具有邊框的木間壁，塗暗紅色油飾，配以各種玲瓏的幾何形窗格，給人以樸實而不過分厚重的印象。

1　中國營造學社劉致平調查。

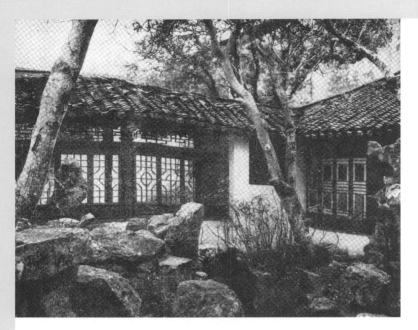

圖 110　江蘇省蘇州市小新橋巷劉宅之東花園 <small>（中國建築研究室調查）</small>

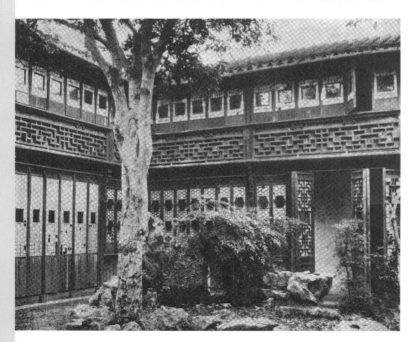

圖 111　江蘇省蘇州市小新橋巷劉宅之西花園 <small>（中國建築研究室調查）</small>

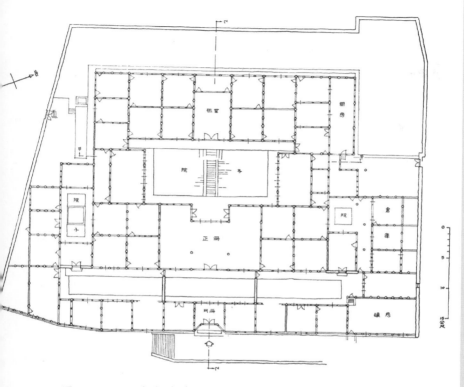

圖 112　四川省南溪縣板栗坳張宅平面（中國營造學社劉致平調查）

　　最後介紹的是福建省永定縣客家的"二堂一橫"到"三
堂六橫加圍房"的各種住宅[1]（插圖8）。客家採取聚族而居的
方式，一宅之內往往容納數家至一二十家，而它的佈局以三
堂二橫為基本單位，因此我們暫稱為"三堂二橫式"群體住
宅。不過從發展方面來說，最簡單的形體應是單層的"三堂

1　中國建築研究室張步騫、朱鳴泉、胡占烈合著的《福建永定客家住宅》（未刊本）。

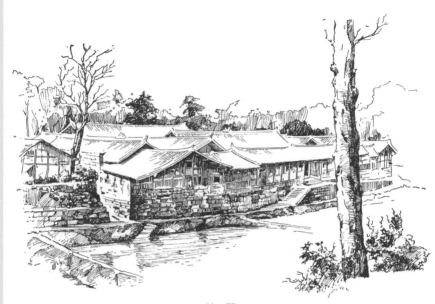

外　觀

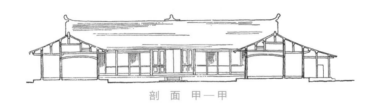

剖　面　甲—甲

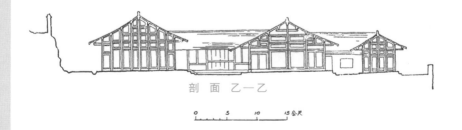

剖　面　乙—乙

0　　　5　　　10　　　15公尺

圖 113　四川省南溪縣板栗坳張宅（中國營造學社劉致平調查）

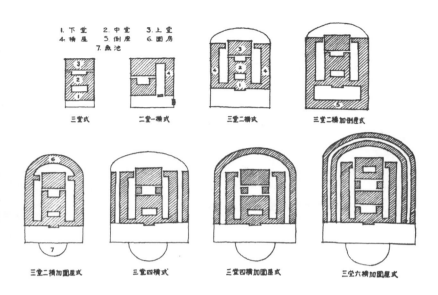

插圖 8　福建永定縣三堂二橫式住宅平面

式"，僅在中軸線上排列三座廳堂和左、右廂房（當地稱為
"橫屋"）。可是"二堂一橫"則不但後部的堂改為兩層樓房，
而且旁邊橫房的後部也用兩層。等到發展到"三堂二橫"，中
軸線上的下堂、中堂雖仍為一層，但後部的上堂（又稱"主
樓"）則高三、四層不等。兩側橫屋為了與中央部分相配合，
也由一層遞增至二、三層不等。較此稍大的住宅，在"三堂
二橫"的前部再加一個院子，稱為"三堂二橫加倒座"；或在
後部加弧形房屋，稱為"三堂二橫加圍房"。規模更大的則有
"三堂四橫"、"三堂四橫加圍房"及"三堂六橫加圍房"三種。

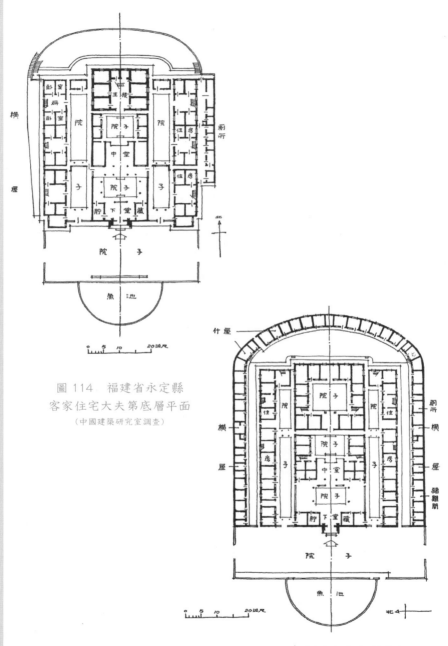

圖 114　福建省永定縣
客家住宅大夫第底層平面
（中國建築研究室調查）

圖 115　福建省永定縣客家
住宅底層平面（中國建築研究室調查）

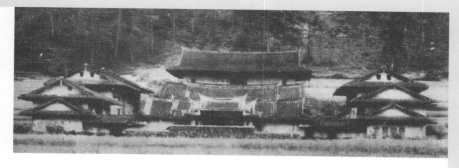

圖 116-1　福建省永定縣客家住宅大夫第正面圖（中國建築研究室調查）

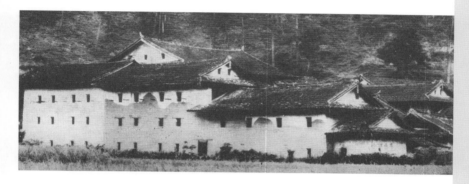

圖 116-2　福建省永定縣客家住宅大夫第側面圖（中國建築研究室調查）

圖 117　福建省永定縣客家住宅大夫第剖視（中國建築研究室調查）

但除"二堂一橫"外，都採取左右對稱的佈局方法和前低後高的外觀，是此類群體住宅的主要特徵。茲為節省篇幅起見，僅以"三堂二橫"為例，說明它的大概情況。

此類住宅大都利用前低、後高的地勢，或徑建於山坡下，圖114、圖115、圖116、圖117所示福建省永定縣平在鄉的大夫第即是一例。此宅在中軸線的最外端掘半圓形魚池。次為曬穀用的橫長方形禾坪。經大門進至下堂，堂後有長方形院子及左、右走廊。次為中堂三間供全宅聚會之用。堂後複有院子與左、右廂房。其後主樓高4層，是家長居住的地點，必要時為婦孺避難或儲藏貴重物品等用。在下堂左、右又有旁門各一，內有狹長的院子，位於下堂、中堂和主樓的左右，當地稱為"橫坪"。其兩側又有縱長的橫屋各一列，前端高一層，中部高二層，後端高三層，為宅中輩分較低的居住地點。又在東側橫屋後面建廁所一列。後部圍牆做成弧形，與前部魚池相呼應。整個佈局因為以三堂為主、兩橫為輔，所以簡稱為"三堂二橫"。有人懷疑這種住宅是中原較古的制式，但據我們知道的資料，其與前述浙江省紹興市一帶的住宅、廟宇頗相似，而中原諸省尚未發現此種平面，因此它的來源目前尚難遽下結論。至於它的外觀，正面雖採取對稱方式，但無論"三堂"或"二橫"制式，都是愈往後愈高，因而它的側面成為高低錯落的不對稱形狀（圖116、圖117）。這是過去匠師們處理宮殿、廟宇和住宅造型的基本原則，不但可以補救正面過於端正的毛病，同時還可襯托後部主要建築更顯得莊嚴偉大，作為封建社會上層階級的精神統治工具來說是十分成功的。當地客家住宅的外觀能使人感覺

雄偉妙麗的原因也就在這些地方。此外，屋頂用歇山頂與懸山頂巧妙配合，以及用夯土牆建造四、五層高的樓房，都是這類住宅的重要特點，因另有專文介紹[1]，不再贅述。

8. 環形住宅

這種環形住宅俗稱為"圓形土樓"，也是福建省永定縣客家住宅的一種[2]，但除福建省外又見於廣東省潮州市等處。它的規模雖大、小不等，但平面佈置不外三種方式。第一種為小型住宅，在環形外樓的內院僅建雞舍、豬圈等雜屋（插圖 9 的 1、2、3）。第二種為中型住宅，以內、外二環相套，或在內

插圖 9　福建永定縣環形住宅平面

1　中國建築研究室張步騫、朱鳴泉、胡占烈合著的《福建永定客家住宅》。
2　中國建築研究室張步騫、朱鳴泉、胡占烈合著的《福建永定客家住宅》。

環之內再建四合院一處（插圖 9 的 4、5、6），而將一部分雜屋移至樓外。第三種為三環相套的大型住宅，中央再建一圓形的廳堂（插圖 9 的 7）。其中二環相套的平面佈局（插圖 9 的 6），在原則上和前述長方形土樓幾乎沒有區別（圖 105），所不同的只是將外部的長方形土樓改為圓形而已。至於它的產生原因，除了防禦目的，可能與這種形體能夠減少日光灼射和颱風威力不無關係。它的產生時期尚不明了，僅知道現存實物比長方形土樓及"三堂二橫"稍後。

圖 118 所示是小型環形住宅的一例[1]。它的直徑達 20 米餘，高三層。內部依外牆建房屋一圈。它的平面佈置將環形四等分，就是在東、西方向的中軸線上，將大門置於正西，祖堂位於正東。而南北各設樓梯一處，在樓梯旁再加隔牆一堵以增加樓房的剛度。在大門、祖堂和兩座樓梯四者之間，各有房屋三間作牛欄和廚房之用，再在中央圓形院子裏建豬圈、廁所兩排。第二層作儲藏穀物之用，第三層作住房，與前述長方形土樓相同。由於第一、第二兩層均不開窗，它的外觀看起來很穩定。其外壁粉刷在黃土內加石灰少許，呈現淡黃色，與上部灰色瓦頂及附近樹木、河流相掩映，給人以溫和、愉快與美麗如畫的印象。

中型的環形住宅如圖 119、圖 120 所示，用兩個環形相套[2]。外環直徑 52 米餘，高四層，但因採光的關係，內環僅高二層。在平面上也用縱、橫相交的二軸線，將環形四等分，而以大門至祖堂的軸線為主，東西旁門間的軸線為輔。

1　中國建築研究室張步騫、朱鳴泉、胡占烈合著的《福建永定客家住宅》（未刊本）。
2　中國建築研究室張步騫、朱鳴泉、胡占烈合著的《福建永定客家住宅》（未刊本）。

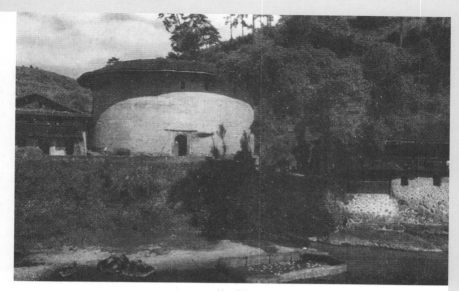

外　觀

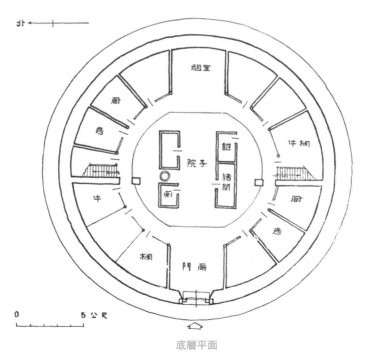

底層平面

圖 118　福建省永定縣客家環形住宅（其一）（中國建築研究室調查）

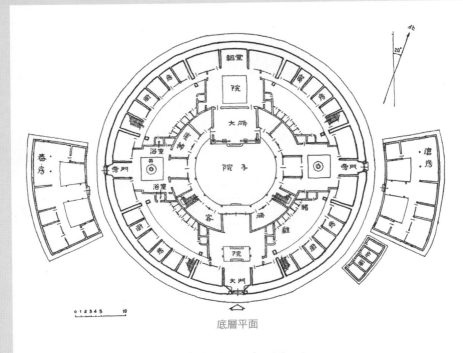

圖 119　福建省永定縣客家環形住宅（其二）（中國建築研究室調查）

大門與東西旁門內各有一座四合院，但大門內者稍大。自此
進至內環，建有東、西、南三座大廳，餘屋作客房與書房之
用，並設樓梯二處通至第二層。該層的內側以走廊環繞圓形
院子。院北建有一更大的廳堂供舉行典禮及會客之用。廳後
又有置四合院，由兩側的走廊可達全宅最主要的祖堂。外環
建築的第一層除設樓梯四處外，其餘房屋均作廚房及工人住
房。為了增加房屋的剛度，又另加較厚的隔牆八堵。其上的
第二層建築作為穀倉，第三、四層則用供族人居住。內圈的
第二層也用作住房。但其第一層在前述客房、書房的外側，

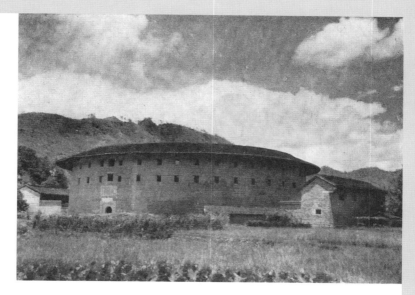

圖 120-1　福建省永定縣客家環形住宅外觀圖（中國建築研究室調查）

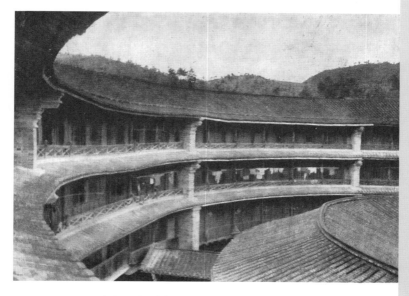

圖 120-2　福建省永定縣客家環形住宅內部圖（中國建築研究室調查）

另建浴室十六間，以及畜養家畜的小型房屋一周。此外，為了生活需要，又在東、西旁門外建有磨房、舂房與廁所各一棟。總之，這種住宅不但在造型方面別開生面，證明漢族住宅的多樣性發展和古代匠師們的創作才能，同時它的平面佈局與結構方法，也是舊時封建社會的家庭制度、客家的特殊社會地位、農村中的自然經濟水平，以及當地自然條件等相結合的綜合表現。因此無論從建築方面或社會發展方面來看，它都是中華民族異常寶貴的傳統文化遺產。

9. 窰洞式穴居

這裏討論的窰洞式穴居，不是前述新石器時代自地面直下的豎穴，而是與黃土峭壁面成 90° 向內伸入，同時與地面平行的穴居。它的分佈主要在河南、山西、陝西、甘肅等省雨量少、缺乏樹木和黃土層相當深厚的地區。使用者的人數現在雖尚無正確統計，但它毫無疑問是漢族住宅中的一個特殊系統，佔據相當重要的地位。因而它的優點應當予以發揚，缺點則需設法改善。至於它的平面佈局，根據現有資料[1]，可分為三種。第一種是從前經濟基礎較差的農民所建規模較小的單獨窰洞，第二種為規模較大的天井院窰洞，第三種係普通房屋與窰洞的混合體。後二者都是從前地主階級的住宅。

第一種窰洞多半是在被氣候長期侵蝕的黃土溝谷或峭壁下，所開鑿的縱深穴居（圖 121）。其入口上端以磚砌成半圓

1　中國建築研究室張步騫調查。

券，下部裝門，上部設窗，門上再用菱角牙子挑出數層，做成雨搭形狀。窯洞本身作狹長平面，面闊與進深的比例變化於1：2乃至1：4之間，但特殊的例子也有達1：8或1：9的。簡單的只一穴，也有開鑿二、三個平行的穴，以券洞相連的。前者僅靠穴門上部採光，後者可於穴的外側裝窗。灶與床往往凹入壁內，其位置可隨需要決定。窯洞的斷面，有半圓形、弧形及拋物線數種，高2.5米至3米，一般在開鑿後須經過若干時日，如頂部沒有崩裂現象，再用木拍打平打光，或墁以石灰。至於在穴頂下又加砌磚筒券，則不是一

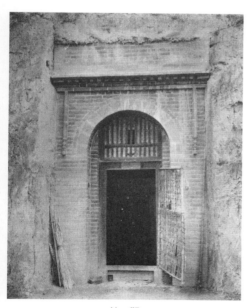

外　觀

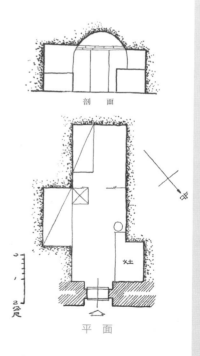

剖　面

平　面

圖 121　河南省鞏縣巴閭鄉窯洞式穴居（第一種形式）
（中國建築研究室調查）

般農民所能辦到的。窰洞上部黃土層的厚度在 3 米左右者居多，有些例子超過 4 米。若土層過薄則雨雪易下浸，不適於居住，且易發生崩塌危險。這種窰洞雖因黃土的隔熱性能良好，室內夏季不太熱、冬季不太冷，但又因平面過於狹長，且僅一面開門窗，致室內光線與通風都感不足，是乃亟待解決的問題。

第二種窰洞多半在深厚的土崗上開掘方形或長方形的天井院，以踏步降至院內，但也有用隧道通至院內的。沿院的四面開鑿若干縱長的窰洞（圖 122），除居住外又可作旅館及其他用途。此外，河南、山西地區還有沿着黃土峭壁向內掘成 ⎍ 形的院子，在院子三面開鑿窰洞，其前建圍牆、大門或建造房屋，宛然形成三合院或四合院的組合。

第三種窰洞在黃土峭壁的前面建造房屋，而後部向黃土層內開鑿若干窰洞，其種類相當多。如圖 123、圖 124 所示，前部房屋比較簡單，可是窰洞本身卻分上、下兩層。第一層外壁石造，上部加磚造的水平線腳與菱角牙子。入口的門罩和壁上的佛龕也都用磚砌砌（插圖 10）。此層平列三洞：其中央和西側二洞內部砌以磚券，東側者僅在掘好後打光，但分為三節，深度很大，其後部作儲藏糧食之用。在西洞外側西南角上，以磚砌的階級轉折通至平台上，平台與欄杆皆磚砌造。再在台後向黃土峭壁開掘二洞，而峭壁表面則護以磚牆，以防泥土崩潰。此上、下兩層窰洞之間留有相當厚的黃土層，可是另外一些例子，則掘成較高的洞，內部以木樑及地板分為上、下兩層，並設木梯供升降之用。

外　觀

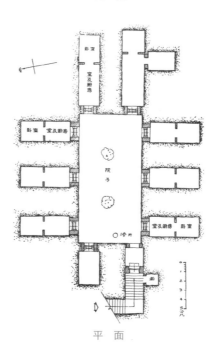

平　面

圖 122　河南省鞏縣孝義鎮窰洞式穴居（第二種形式）

（中國建築研究室調查）

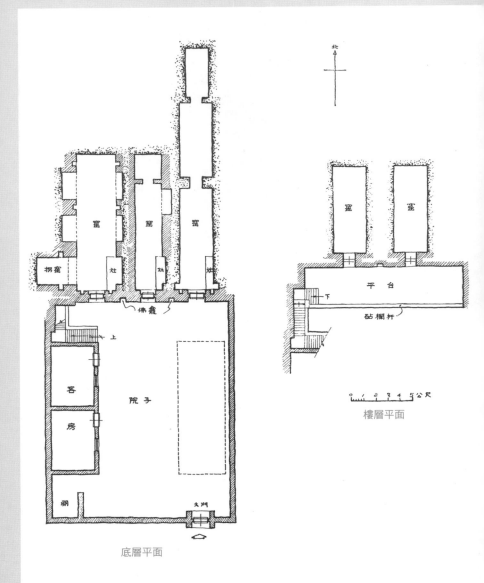

北

窰　　窰

平　台

下

砧欄杆

0 1 2 3 4 5公尺

樓層平面

窰　　窰　　窰

拐窰　灶　　灶　　灶

佛龕

上

客房

院　子

廁

大門

底層平面

圖 123　河南省鞏縣巴闐鄉窰洞式穴居（第三種形式）（中國建築研究室調查）

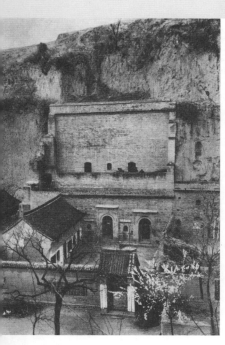

圖 124　河南省鞏縣巴閏鄉
　　　窰洞式穴居的外觀
（中國建築研究室調查）

插圖 10　河南鞏縣窰洞式穴居詳部

第三章

CHAPTER

III

結語

上面介紹的九類住宅是從我們已知的有限資料中，提出若干不同類型的例子，這些極簡單的報道，絕對不是我國居住建築的全部面貌。由於目前對它的發展經過與相互間的關係，有許多問題尚不明了，因而正確的分類暫時還無法着手。即便如此，這些資料本身仍然有它的現實意義，使我們能夠初步認識下列幾件事情。

　　第一，漢族住宅的類型雖然不止一種，但是農村貧僱農和城市小手工業者多半採用縱長方形、曲尺形和面闊一、二間的橫長方形小住宅，以及較小的窰洞式穴居。這些住宅的平面佈局與結構、外觀雖比較簡陋，但手法較自由。可是富農、地主、商人及官僚、貴族等則使用面闊三間及以上的橫長方形住宅與三合院、四合院及三合院和四合院的混合體住宅。這是因為他們的政治地位愈高，經濟條件愈好，住宅的規模也就愈大。同時住宅的佈局方法除了少數例外，幾乎為均衡對稱的原則所支配。這兩種不同的傾向，明白地告訴我們，階級社會的政治、經濟和文化對居住建築的影響何等嚴重與深刻。不抓住這點，我們就往往只知道漢族住宅尤其是四合院住宅的許多特點，而不知道這些特點是如何形成與發展的。

　　第二，除了社會條件以外，自新石器時代的穴居與半穴居的出現，到後來木架建築的充分發展，以及明以來窰洞式穴居、地面上的拱券式住宅和福建、廣東、廣西等地客家的高層夯土牆住宅的產生，都與各地區的建築材料具有密切關係。而華北與東北等處由於氣候乾燥及雨量較少，才得以使用各種坡度平緩的麥秸泥屋頂，並在屋頂上採用鹼土或黃土

內摻拌鹼水和鹽水的防水方法。所有這些不僅說明我國過去匠師們善於利用自然條件的才能，也指導我們今天仍須採用就地取材和因材致用的節約方針。因此，對這些具有一定實用價值的傳統方法，應該運用進步的科學技術，予以提高和發展。

第三，在造型藝術方面，漢族住宅往往在正面採取對稱式而側面採取不對稱式的外觀。然而對正面的輪廓與門、窗、牆面、屋頂等詳部，又有兩種不同的處理方式。第一種為了主題突出，將裝飾集中於中軸部分，或將這部分造得比較高大。如圖 85 及圖 125、圖 126 所示，無論用方整的簡單形體，或以高低起伏的屋頂構成複雜的輪廓，或改變上、下兩部分的牆面材料與色彩，或使用華麗的門樓與較多較大的門、窗、墀頭等，都體現了集中表現的原則。第二種方式恰恰與之相反，就是小型住宅中如圖 127 所示三合院及圖 128 所示的四合院，都是院子較小的兩層住宅，為了採取光線，不得不降低中央部分的房屋和牆壁的高度，因此它的正面外觀成為兩側高而中央低的形狀。除此以外，在南方農村和某些小城市中，還有若干正面與側面都採取不對稱形體的例子，如圖 129 所示曲尺形住宅，圖 130 與圖 131 所示的兩層三合院，以及圖 132 所示的四合院的一角，都使用了當地廉價的材料，建造高低錯落的圍牆、門樓、屋頂和其他附屬房屋，或下層用土墼牆與夯土牆，上層用木結構，使形體和色調都發生變化，而這些手法並未減低住宅的實用意義，這些都充分證明，漢族住宅還保藏着許多特點等待我們去調查研究。其他如內部院落的組合、裝修、彩畫、雕刻的使用，以

及住宅與園林的聯繫方式等等，都有不少優秀作品，因限於篇幅，不能在此一一縷舉。總的來說，我們對這份歷史文化遺產固然不可盲目抄襲，重蹈復古主義的覆轍，但也應認真對待傳統文化中的一切優點，在今天的需要與各種客觀條件下正確地吸收，使其能在今後社會建設中發揮應有的作用。

第四，我們的住宅雖有很多優點，但無可諱言仍有不少缺點，其中尤以佔全國人口 80% 以上的農村住宅的衛生狀況最為嚴重。如前述黃土地區的窰洞式穴居，四川廣漢、雲南昆明、福建永定等處的住宅，不僅光線與通風不足，甚至豬圈、馬廐、廁所等亦未與居住部分充分隔離。在短期內我們不可能在農村中建造大批新式住宅，只有在現有基礎上用最經濟、最簡便的方法予以改善，才符合目前廣大農村中日益增長的物質生活和精神生活的實際要求。

目前我們對我國各地居住建築的情況知之太少。無論為發展過去的各種優點或改正現有的缺點，都須先摸清楚自己的家底。也就是說，不從全國性的普查下手，一切工作將毫無根據。這不僅是一種希望，也可以說是一種呼籲。

在編寫過程中，承中國科學院考古研究所夏鼐先生，南京博物院曾昭燏、尹煥章先生，華南工學院龍慶忠、劉季良、趙振武先生，同濟大學陳從周先生，前中南建築設計公司王秉忱先生，長春建築工程學校黃金凱先生，中國科學院土建研究所吳貽康先生，中南土建學院強益壽先生等賜予各種資料，而曾、尹兩先生並提供不少寶貴意見，糾正本書的缺點。書中圖版的繪製和編排以及文字謄寫、校對，受

到中國建築研究室寶學智、戚德耀、曹見賓、張步騫、朱鳴泉、張仲一、楊克敏、孫正敏、朱家寶、陳根綏和南京工學院建築系潘谷西、齊康諸先生的協助，並記於此，以申謝悃。

圖 125　福建省永定縣住宅（聚奎樓）外觀 （中國建築研究室調查）

圖 126　福建省永定縣住宅（大夫第）側面 （中國建築研究室調查）

圖 127　江蘇省揚州市住宅外觀（中國建築研究室調查）

圖 128　雲南省昆明市郊區〝一顆印〞住宅外觀（中國營造學社劉致平調查）

圖 129　雲南省姚安縣住宅外觀（中國營造學社莫宗江、陳明達與著者調查）

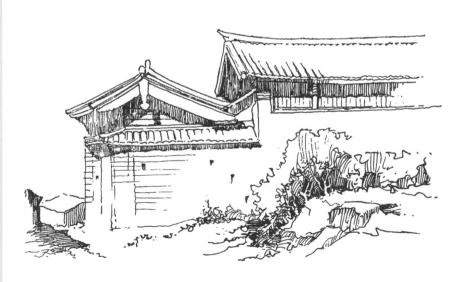

圖 130　雲南省麗江縣住宅外觀（中國營造學社莫宗江、陳明達與著者調查）

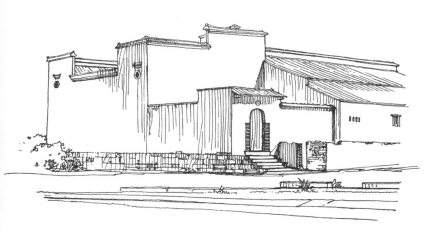

圖 131　安徽省歙縣唐模鄉住宅（中國建築研究室調查）

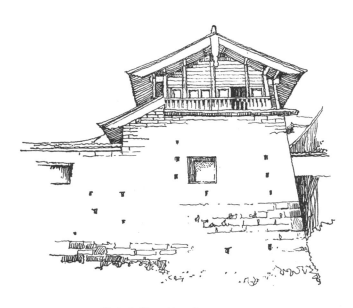

圖 132　雲南省麗江縣住宅（中國營造學社莫宗江、陳明達與著者調查）

圖版目錄

插圖用字對照表

　　本書原為作者劉敦楨先生於一九五六年所著，插圖亦為作者於當時手繪。為尊重作者用字習慣及語言文字自身的發展歷史，本書插圖沿用了原稿形式。插圖中部分用字為古字或當時的簡化字，讀者可依據此表將之與今日常用字對照。

芦 - 蘆

厛 - 廳

靣 - 面

烟 - 煙

谷 - 穀

鶏 - 雞

佣 - 傭

浜 - 濱

炉 - 爐

尺 - 層

責任編輯		劉韻揚
書籍設計		吳冠曼
書籍排版		何秋雲
書籍校對		栗鐵英

書　　名　　中國住宅概説

著　　者　　劉敦楨

出　　版　　三聯書店（香港）有限公司

香港北角英皇道 499 號北角工業大廈 20 樓

Joint Publishing (H.K.) Co., Ltd.

20/F., North Point Industrial Building,

499 King's Road, North Point, Hong Kong

香港發行　　香港聯合書刊物流有限公司

香港新界荃灣德士古道 220-248 號 16 樓

印　　刷　　美雅印刷製本有限公司

香港九龍觀塘榮業街 6 號 4 樓 A 室

版　　次　　2023 年 7 月香港第一版第一次印刷

規　　格　　大 32 開（140 mm × 210 mm）192 面

國際書號　　ISBN 978-962-04-5106-5